altreforme
X ANNIVERSARY

WOW ALUMINIUM DESIGN

CONTRASTO ®
è un marchio editoriale di
© 2018 ROBERTO KOCH EDITORE SRL
via Nizza 56 - 00198
ww.contrastobooks.com

DIREZIONE ARTISTICA/ART DIRECTION
Valentina Fontana

PROGETTO GRAFICO/GRAPHIC DESIGN
Giulia Scalese, *The Collecteur*

COORDINAMENTO PROGETTO/PROJECT COORDINATION
Mara Colzani

TESTI/TEXTS
Valentina Fontana
Caterina Lunghi
Cristina Morozzi
Rossana Orlandi
Sofia Bordone

TRADUZIONI/TRANSLATIONS
Marilee Hoerner Bisoni

CONTROLLO QUALITÀ/QUALITY CONTROL
Barbara Barattolo

DIREZIONE CREATIVA SHOOTING DREAMHOUSE /DREAMHOUSE SHOOTING CREATIVE DIRECTION
Valentina Ottobri: pp. 50-51, 55, 58-59, 62-63, 66-67, 68, 71,
72-73,74, 76-77, 83

FOTOGRAFIE/PHOTOS
© Pasquale Abbatista p. 5
© Gianni Basso/Vegamg pp. 26-27
© Tommaso Bonaventura pp. 35-37
© Giovanni Gastel p. 98
© Gaia Giani p. 92
© Elias Hassos p. 91
© Ezio Manciucca p. 87
© Lorenzo Pennati pp. 125-127
© Chiara Quadri pp. 18, 50-51, 55, 58-59, 62-63, 66-67, 68, 71,
72-73, 74, 76-77, 83
© Francesca Ripamonti pp. 30, 32-33, 38-41
© Tania et Vincent p. 113
© altreforme archive tutte le altre immagini/all the other images

ISBN 978-88-6965-761-0

Finito di stampare nel mese di ottobre 2018, presso EBS, Verona.

altreforme
X ANNIVERSARY

WOW
ALUMINIUM
DESIGN

contrasto

PREFAZIONE/PREFACE

ATTITUDINE STRAORDINARIA

Con Valentina ci siamo incontrate la prima volta nel 2009 da Bianchi, fioraio-ristoratore, in Piazza Mirabello a Milano, grazie a Emanuela Nocentini, pr milanese. Mi parlò dell'azienda di famiglia, la *Fontana Group*, specializzata nelle lavorazioni dell'alluminio, in particolare carrozzerie di auto, e della sua voglia, partendo da quel know how, di fare dell'altro: design, arte... Mi raccontò il progetto avviato per il Salone del Mobile. Mi piacquero il suo entusiasmo e la sua determinazione. Andai a vedere l'installazione al Nhow in via Tortona, allestita da Paul Cocksedge. Rimasi impressionata dalle forme morbide e sinuose dei pezzi che esaltavano la duttilità e l'uso inedito del materiale. Ne parlai alla mia presentazione post Salone del Mobile alla Domus Academy che, all'epoca, mi chiamava periodicamente a fare delle lezioni sulle tendenze del design.

Dopo il brillante esordio, Valentina ha proseguito, invitando a progettare per la sua giovane azienda *altreforme* creativi, non convenzionali, seguendo l'istinto, più che le logiche di mercato e d'immagine. Ricordo la collezione di Jo Ann Tan, poetica vetrinista di Moschino. Jo Ann è una persona speciale, dotata della grazia leggera degli orientali e di mani di fata con le quali realizza oggetti e allestimenti. Chiamai Jo Ann a progettare un'installazione per la prima edizione di Pitti Living (2004), di cui ero curatrice. Violetta, la gatta di velluto grigio con occhi azzurri e collarino di Swarovski che mi ha regalato, vive sul bracciolo del mio divano e me la rammenta ogni giorno. La comune scelta di Jo Ann, estranea al mondo del design d'ordinanza, la reputo il segnale di analogie di pensiero tra me e Valentina, che mi rendono più facile la comprensione della sua personalità e del suo progetto imprenditoriale.

Ci accomuna anche Silviya Neri, una creativa fuori dal coro, che incontrai a Super, la fiera di moda donna organizzata da Pitti Immagine. Al suo foulard in seta Octopus ho dedicato una pagina su Terrific fashion (Sole 24 ore cultura, 2015) e alla sua collezione un articolo sulla rivista Interni che ha stimolato Valentina a chiederle una collaborazione.

Il motore di Valentina è l'entusiasmo e la fiducia nel proprio istinto. I calcoli e le strategie rimangono dietro le quinte; le tendenze e le mode anche, perché Valentina non le segue, ma le detta. *altreforme*, l'azienda che ha creato, è una stella che brilla solitaria, fuori dalle costellazioni. Valentina è una giovane donna solare e imprudente, che realizza quanto la passione, più che la ragione, le detta.

Ti racconta che il padre le ha insegnato a osare e che ha costruito l'azienda a sua immagine e somiglianza. Suo padre è stato, sicuramente, un bravo maestro, ma per osare, non basta l'educazione, ci vuole il temperamento.

Valentina lo possiede, anche se non si atteggia a imprenditrice. Ti cattura con il suo entusiasmo e la sua attitudine visionaria. Le piace sorprendere, essere sopra le righe, fuori dagli standard del cosiddetto buon design e del gusto omologato. Non si comporta da donna di comando e da talent scout, anche se possiede un raffinato fiuto e doti strategiche. È schietta, diretta, amichevole.

Le nostre strade si sono incrociate, poi perse, quindi ritrovate, questo anno nell' Aprile 2018. È stato come riprendere un discorso appena interrotto.

L'ho incontrata da Rossana Orlandi dove, durante il Salone del Mobile, ha esposto *Raw&Rainbow*, una collezione iconica per celebrare il decimo anniversario di *altreforme*, chiamando a collaborare cinque designer della nuova generazione: Antonio Aricò, alla sua seconda collaborazione con l'azienda, Serena Confalonieri, Marcantonio Raimondi Malerba, Alessandro Zambelli e il duo Zanellato/Bortotto. Ciascuno è stato invitato a raccontare l'anima dell'azienda mediante due oggetti, uno caratterizzato da un approccio rude e materico e l'altro di impronta pop. Il risultato è una collezione esplosiva.

Terrific, che in inglese significa sorprendente/inquietante, è l'aggettivo che meglio si addice al repertorio dei nuovi progetti e che di nuovo ci unisce, dato che ho pubblicato anche un volume, titolato "Terrific design" (Sole 24 ore cultura, 2014). In un attuale panorama prudente le collezioni di *altreforme* si distinguono per la singolarità e varietà dell'estetica, libera dai canoni del tradizionale buon gusto, vivacizzata da un originale accento ludico. Anche se i tempi non sono facili, Valentina è sorridente, consapevolmente felice della sua "attitudine terrific".

Cristina Morozzi

PREFAZIONE/PREFACE

TERRIFIC ATTITUDE

I first met Valentina in 2009 through Emanuela Nocentini, a Milanese PR, at Bianchi, a restaurant-flower shop in Milano's Piazza Mirabello. She spoke about her family business, the Fontana Group, *that specialises in aluminium products, in particular automobile chassis, and her vision to build on that knowledge and construct something new revolving around design and art... She described the project she was launching at the Salone del Mobile. I was taken by her enthusiasm and determination, so much so that I headed right over to her installation created by Paul Cocksedge at Nhow on Via Tortona. The flowing, sinuous forms of the pieces emphasising the ductility and original usage of the material, left a lasting impression on me. I spoke about her at a post-Salone del Mobile presentation given at Domus Academy where at the time I was periodically asked to lecture on new trends in design.*

After her brilliant debut, Valentina carried on with inviting unconventional creative talents to design pieces for her emergent company, altreforme, *going where her instinct led her rather than following market and image rationale.*
Jo Ann Tan, Moschino's poetic window dresser and her collection come to mind. Jo Ann, a special person with innate Oriental grace and dexterity creates objects and installations. I called on her to design an installation for the first edition of Pitti Living that I curated in 2004. Violetta, the grey velvet kitten Jo Ann made me, with blue eyes and a Swarovski collar, is perched on the arm of my sofa to remind me of her everyday. The fact that Valentina and I both chose Jo Ann, an outlier in the everyday design world, I feel shows to what extent we're on the same wave length, and gives me insight into her personality and business ventures.

Another person we bond over is Silviya Neri, a creative talent with an individualistic voice, whom I met at Super, the woman's fashion trade show organised by Pitti Immagine. I dedicated a page to her silk Octopus scarf in Terrific fashion (Sole 24 ore cultura, 2015) and an article to it in Interni magazine which prompted Valentina to ask her for a collaboration.

What drives Valentina is her enthusiasm and faith in her own instincts. Calculations and strategies, fashion and trends remain backstage because Valentina doesn't follow them, she dictates them. altreforme, *the company she created, is a solitary star shining in the firmament outside traditional groups of constellations. Valentina is a young woman, with an open but impulsive personality who is guided more by passion than by reason. She'll tell you that her father taught her to run risks and dare, so she went and created a company in her own image and likeness. There is no doubt her father was an expert maestro, but in order to dare, education and upbringing aren't enough, you need attitude.*
Valentina has it, but doesn't put on airs of an entrepreneur. Nor does she behave like a woman at the helm of a company or a talent scout even though she has the honed intuition and strategic capabilities to do so. She is frank, direct and friendly. She wins over you with her enthusiasm and visionary aptitude and likes to surprise you with solutions that don't subscribe to standards of so-called good design and conforming-to-specifications taste.

Our paths crossed, then we lost contact only to find one another again in April of 2018. We picked up the threads of our conversation as if it had never been interrupted. I ran across her at Rossana Orlandi's gallery at Salone del Mobile where she exhibited Raw&Rainbow, *an iconic collection to celebrate* altreforme*'s tenth anniversary. She called upon five designers of the new generation to collaborate with her: Antonio Aricò, at his second collaboration with the company; then Serena Confalonieri, Marcantonio Raimondi Malerba, Alessandro Zambelli and the duo, Zanellato/Bortotto. Each was invited to illustrate the company's DNA through two objects, one characterised by a rough-hewn natural materialistic approach and the other with a pop footprint. The result was an explosive collection.*

Terrific, meaning surprising or upsetting, is the adjective that best fits her repertoire of new projects, and is a word that once again, brings us together since I have also published a volume entitled "Terrific design" (Sole 24 ore cultura, 2014). Given the present conservative panorama, the altreforme *collections are notable for their singular and varied aesthetics, unfettered by traditional standards of good taste and pepped up by an original playful touch. Even in rough times, Valentina smiles, happily aware of her "terrific attitude".*

Cristina Morozzi

IDEA

CONTENTS

RITRATTO DI VALENTINA FONTANA AD OPERA DI JEAN CHARLES DE CASTELBAJAC
VALENTINA FONTANA'S PORTRAIT BY JEAN CHARLES DE CASTELBAJAC

ALTREFORME: ALTRE, NUOVE FORME IN ALLUMINIO

Leggerissimi fogli di alluminio selezionato tra le migliori leghe in uso per le automobili impaginano idee e progetti di design. Design ispirato all'expertise, ai materiali e ai processi del mondo automotive. Complementi d'arredamento e accessori per la casa, librerie, sedie, applique, tavoli... realizzati con gli stessi processi produttivi con cui si costruiscono le sfidanti carrozzerie Ferrari, Audi, Rolls Royce e BMW. Ecco l'idea di *altreforme*, da cui il nome: sperimentare nuove forme dallo storico know-how dell'azienda, "al" come alluminio, "tre" come tridimensione artistica.

L'azienda dalla quale *altreforme* nasce nel 2008, ed è parte, è *Fontana Group*, da più di sessant'anni leader nell'engineering, nella costruzione stampi e nella produzione di scocche per le più prestigiose ed esigenti case automobilistiche al mondo.

altreforme nasce sull'intuizione e la passione per il design di Valentina Fontana, terza generazione di *Fontana Group*, figlia del Presidente Walter Fontana.

Classe 1979, Valentina, dopo la laurea in Economia all'Università Bocconi di Milano, si trasferisce a Miami per un'esperienza nel real estate. Qui conosce meglio il mondo del design e dell'arte e l'idea di interpretare in questo senso il sapere e il patrimonio tecnologico dell'azienda di famiglia si instilla, facendosi via via più chiara e travolgente. Quando rientra in Italia, Valentina lavora a Milano in consulenza strategica. Nel 2006 l'ingresso in *Fontana Group*, di cui oggi è Vicepresidente. Due anni dopo, al Design Miami, ecco il lancio di *altreforme*, che oggi così festeggia i suoi primi dieci anni.

Il mondo di *altreforme* è poliedrico e variopinto: può andare da maestose, avvolgenti sculture in alluminio grezzo al brio, alle vertigini di colore, ai dettagli e alla spigolosità di idee più geometriche e di piccole dimensioni.

Arlecchino, *Galactica*, *Festa Mobile*... anno dopo anno, collezione dopo collezione, è un'escalation di fantasia e storie, tavoli a origami, vasi a forma di lipstick, armadi shuttle... fino al tripudio di design ed esecuzione tecnica della collezione celebrativa dei dieci anni: *Raw&Rainbow*, dove si cesellano stravaganze funzionali e decorative.

I fogli di alluminio possono prendere letteralmente qualsiasi forma grazie alla collaborazione tra la visione creativa di *altreforme* e le capacità tecnologiche e industriali dell'azienda madre.

Ça va sans dire: ogni sfida tecnica e volo di fantasia per *altreforme* è quindi percorribile, ogni prodotto è personalizzabile, ogni idea può essere sviluppata su richiesta e misura, con la possibilità di stampare su alluminio qualsiasi decorazione grafica si desideri.

La presentazione ufficiale di *altreforme* avviene a dicembre 2008 negli Stati Uniti, in occasione di Design Miami, tra le manifestazioni di design e arte più importanti al mondo. La prima collezione è opera del designer turco Aziz Sariyer. Per Valentina, Sariyer studia volumi ad hoc per la tecnologia e i processi produttivi dell'azienda. Di scena monoliti in alluminio grezzo realizzati con tecniche di stampaggio a freddo: il divano modulare Liquirizia, la libreria Cioccolata e la consolle Mariù.

Da questo debutto, *altreforme* cresce in un valzer di collezioni, freschezza, progetti ed esuberanza, proponendosi come il marchio d'arredamento dall'effetto Wow! ("Furniture with Wow Effect"). Collabora con designer, architetti e brand internazionali, da Paul Cocksedge a Marco Piva, da Chupa Chups a Moschino, realizzando per quest'ultimo la sua prima collezione casa. È sempre presente al Salone del Mobile di aprile a Milano, la più autorevole e famosa fiera d'arredo al mondo, e stringe anche workshops e progetti con la storica scuola internazionale di design Domus Academy.

Ecco la collezione *Dream*, tra lingotti d'oro come sedute e nuvole come specchi. E *Festa Mobile* di Elena Cutolo, che strizza l'occhio a Memphis di Ettore Sottsass, con il quale la designer si è formata, e ci catapulta negli anni e nei personaggi dell'omonimo romanzo di Ernest Hemingway.

Home Sweet Home nel 2016 in collaborazione con Yazbukey, designer turca di accessori di moda. Lipstick, bocche rosse, tacchi: parola d'ordine: osare! Con *Galactica* si va invece nello spazio, tra retro futurismo, arredi per il club, palle stroboscopiche e pianeti metallici.

O ancora, in occasione di Expo a Milano, nel 2015, *altreforme* celebra il cibo italiano con la serie di vassoi *Buon Appetito!*

Dall'Italia in tutto il mondo, *altreforme* firma ambienti e pezzi su misura per l'ospitalità, residenze private e retail, come l'Excelsior Hotel Gallia a Milano e la boutique Moschino di Parigi.

Divertimento, entusiasmo, curiosità. *altreforme* è grande ironia e disinvoltura. Una visione sempre positiva e allegra, come abbiamo visto, tra citazioni colte, letterarie e la storia del design.

Senza dimenticare le origini e il DNA: il mondo automotive. Ecco allora, per esempio, lo specchio Monza, disegnato personalmente da Valentina Fontana e prodotto in edizione limitata, in una partnership eccezionale con l'Autodromo di Monza; il trofeo di Formula 1 realizzato per Eni e il premio Gianni Mazzocchi su richiesta della rivista automobilistica Quattroruote.

Fin dalla sua nascita *altreforme* guarda al futuro, grazie alla natura e alle doti stesse dell'alluminio: non solo duttile, leggero, adatto sia all'interno che all'esterno, ma anche riciclabile al 100% ed eco-friendly.

altreforme: l'anima pop della tecnologia!

Testo a cura di Caterina Lunghi

ALTREFORME: OTHER, NEW ALUMINIUM SHAPES

Feather-light sheets of aluminium chosen from among the finest car body alloys create a lay out for ideas and design projects. Design inspired by expertise, materials and processes coming from the automotive world. Home interior furniture and accessories, bookshelves, chairs, wall lights, tables… all executed with the same processes used to manufacture the challenging bodies of Ferrari, Audi, Rolls Royce and BMW. This gave rise to the idea of altreforme *and its name: experiment new forms from the company's traditional know-how; "al" from aluminium, and "tre" or three, from three-dimensional creativity. In 2008, thanks to Valentina Fontana's intuition and passion for design,* altreforme *was created as a division of the* Fontana Group, *which for more than sixty years, has been a leader in the engineering, die construction and production of bodies for the most prestigious and demanding automotive companies worldwide.*

Valentina, the daughter of Walter Fontana, the Group President, was born in 1979, and is currently part of the Fontana Group's *third generation of entrepreneurs. After her degree in Economics at Milan's Bocconi University, she headed to Miami to get experience working in real estate. It was here that she became better acquainted with the design and art world; it was also here that the idea of interpreting her family company's knowledge and technological patrimony came to her and gradually took on it clear-cut and over-powering shape. Upon her return to Milano she worked in strategic advice consulting and in 2006, entered into the* Fontana Group *where today she is Vice President. Two years later at Design Miami,* altreforme *was launched, and today it celebrates its tenth anniversary. The world of* altreforme *is colourful and multifaceted, ranging from vast curving sculptures in raw aluminium to other smaller objects in sparkly riotous colours, featuring sharply detailed geometric ideas.* Arlecchino, Galactica, Festa Mobile… *year after year and collection after collection there is an escalation of fantasy and narrative with origami-style tables, lipstick-shaped vases, space-shuttle cabinets… to the feast of design and technical execution celebrating* altreforme's *tenth anniversary:* Raw&Rainbow, *exhibiting carefully crafted extravagant pieces, functional and decorative alike.*

The sheets of aluminium can be moulded into any shape thanks to the collaboration between altreforme's *creative vision and the industrial and technological capabilities of the parent company. It goes without saying that any flights of fancy and technical challenges are feasible projects for* altreforme; *all of its pieces and ideas may be customised and made to measure upon request including personalised graphics printed on the aluminium sheets.* altreforme *was officially inaugurated in December of 2008 in the United States on occasion of Design Miami, one of the most important art and design shows in the world. The first collection was the work of Turkish designer Aziz Sariyer. For Valentina, he studied ad hoc volumes on the company's technology and manufacturing processes to create cold formed raw aluminium monoliths: Liquirizia modular sofa, Cioccolata bookcase, and Mariù console table. From its debut,* altreforme *grew in a crescendo of collections, fresh ideas, projects and exuberance to become the "Furniture with Wow Effect" brand collaborating with designers, architects and international brands from Paul Cocksedge to Marco Piva, from Chupa Chups to Moschino's first home collection. Every April it has exhibited at Milan's Salone del Mobile, the most prestigious and authoritative furniture show in the world, while at the same time organising workshops and projects with the historical international school of design in Milan, Domus Academy. Next came the* Dream *collection with its gold-bar Lingotto chairs and cloud-shaped Nuvola mirrors, then Elena Cutolo's* Festa Mobile, *that gives a nod to the Memphis Design Group founded by Ettore Sottsass with whom she studied, then catapults us back in time to the 1920s and Paris with furniture named after characters in Ernest Hemingway's novel, A Moveable Feast. The* Home Sweet Home *in 2016 in collaboration with Yazbukey, a Turkish designer of fashion accessories features Lipsticks and High Heels console tables: the buzzword, dare!*

With Galactica *instead, the outer space theme gives a retro-futuristic feel to club furnishings, mirror balls and metallic planet-shaped objects. At Milan's EXPO 2015,* altreforme *celebrated Italian food with the series of trays entitled* Buon Appetito!

From Italy to the rest of the world, altreforme *designs spaces and bespoke pieces for the hospitality industry as well as for private and retail structures: Excelsior Hotel Gallia in Milan, and Moschino's Paris boutique to name just a few. Entertainment, enthusiasm, curiosity.* altreforme *is ironic and confident with a positive and happy outlook among literary quotations and the history of design. Its origins and DNA - the automotive world - are not forgotten. For instance, there is the Monza mirror, shaped like the famed racetrack, personally designed by Valentina Fontana and produced in a limited edition in an exceptional partnership with the Monza Racetrack; the Formula 1 ENI trophy and the Gianni Mazzocchi Prize upon request by Quattroruote automobile magazine. Since its inception,* altreforme *has always looked to the future, thanks also to the nature and qualities of aluminium itself. It's not only ductile, light, suitable for indoor-outdoor use, but it's also 100% recyclable and eco-friendly.*

altreforme: *the pop soul of technology!*

Text by Caterina Lunghi

LIMITED EDITION Aziz Sariyer, Valentina Fontana

DISTRICT Marco Piva

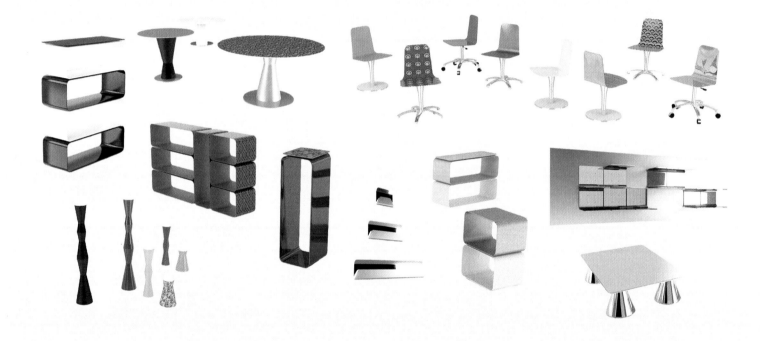

OFFICINA altreforme officina

ARLECCHINO Moschino

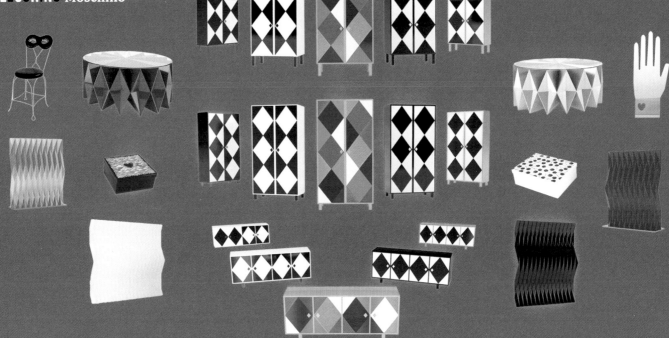

DREAM Garilab by Piter Perbellini

FESTA MOBILE Elena Cutolo

ALTREFORME GOES *fashion* with Luisa Via Roma, Corto Moltedo, KTZ, Yazbukey, Manish Arora, Fausto Puglisi

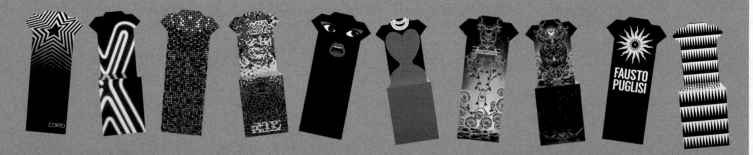

BUON APPETITO! Silviya Neri

NOVECENTO Valentina Fontana

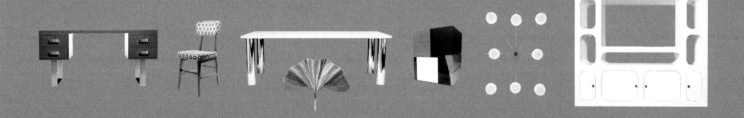

HOME *SWEET* HOME Yazbukey, Valentina Fontana

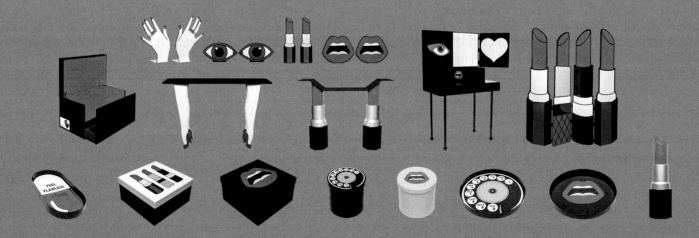

GALACTICA Antonio Aricò, Valentina Fontana

ALTREFORME *starring* **Chupa Chups** pattern The Rodnik Band

RAW&RAINBOW Antonio Aricò, Serena Confalonieri, Marcantonio, Alessandro Zambelli, Zanellato/Bortotto, altreforme

VALENTINA FONTANA
EREDITÀ DI VALORI

Ricordo come fosse ieri quel giorno del 2006 in cui passeggiavo per la fabbrica, guardando qua e là quelli che dovevano essere gli scarti di produzione.

Ero entrata in azienda da poco, dopo una laurea in economia all'Università Bocconi e tre anni di esperienza in consulenza, una parte dei quali vissuta a Miami. Furono i colori di questa città e questa abitudine ad analizzare dall'esterno aziende ogni volta diverse che mi diedero lo stimolo di provare a rinnovare il mio sguardo anche verso qualcosa di familiare e che da sempre avevo visto crescere con me.

In quegli scarti non vedevo solo l'ingegneria, la tecnologia e la meccanica che da oltre cinquant'anni davano vita alle nostre scocche, grazie a competenze e know-how unici al mondo; io in quegli scarti intravedevo una certa forma di arte.

Quando la tecnica e la ricerca permettono all'uomo di superare i limiti del materiale per ottenere forme che fino ad allora erano risultate infattibili, credo che si possa parlare di questo: arte applicata all'industria, o meglio ancora innovazione dedicata alla creatività.

L'alluminio, inoltre, era per noi il materiale del futuro: leggero, malleabile ed ecologico, infinitamente riciclabile. Perché non valorizzarlo allora anche in nuovi settori, diversi dall'automotive?

Raccolsi uno di quei pezzi di scarto, una portiera, e ci feci incidere il testo di "Parlami d'amore Mariù", la canzone di Vittorio De Sica che mio nonno cantava sempre a mia nonna Maria. Oggi quella portiera è ancora appesa nel mio ufficio, a ricordarmi ogni giorno da dove siamo partiti, le tradizioni e i valori alla base della nostra famiglia.

Mettere insieme ingegneri edili ed architetti non è mai stato semplice, immaginate gli ingegneri meccanici coi designer.

Fu subito un matrimonio originale, diverso, contro ogni abitudine.

Perché in fondo è questo quello che ho sempre amato fare, ricercare l'originalità, non arrendermi al prestabilito, alla consuetudine e al pregiudizio.

altreforme è nata da un'attitudine quindi, più che da un razionale progetto. Dalla voglia di creare qualcosa di nuovo in un settore che non aveva bisogno di niente e in un'azienda che non aveva la necessità di diversificare.

Lo abbiamo fatto per natura, per passione, perché è questo ciò che ha sempre mosso lo spirito imprenditoriale della mia famiglia.

Mio nonno Pietro iniziò da solo, costruì la sua fortuna sulla sua capacità di creare; poteva continuare il lavoro di falegname di suo padre, e invece seguì il suo istinto, la sua visione, il suo amore per la meccanica e da quella volontà i suoi figli hanno costruito un'impresa che oggi conta oltre mille dipendenti in tre Paesi del mondo.

Sarebbe stato semplice per me sedermi a gustare ciò che gli altri avevano creato, e invece no, quando un'idea ti travolge e ne intravedi già la storia non puoi fermarti.

"Ciò che hai ereditato dai padri, riconquistalo, se vuoi possederlo davvero" (cit. Johann Wolfgang Goethe) è sempre stata la mia filosofia di vita, e così, insieme alla grande sfida di mantenere e non rovinare quello che si ha ereditato, alla voglia di farlo crescere con la consapevolezza di questa importante responsabilità, abbiamo scelto di credere in una nuova avventura.

"Dal garage al museo", così scrisse di noi Domus nel febbraio 2010, perché il compito di un imprenditore è anche questo: creare cultura, investire in nuovi paradigmi e distinguersi da tutto quello che esiste già.

SCHIZZI PROGETTUALI DEL MONOGRAMMA ALTREFORME
ALTREFORME MONOGRAM DESIGN SKETCHES

HERITAGE OF VALUES

I remember that day in 2006 as if it were yesterday. I was walking around the factory glancing here and there at those scrap pieces that must have been leftover from production.

I was newly arrived in the company after getting my degree in Business Administration Economics at Bocconi university, and had three years experience in consulting, part of which was spent in Miami. It was the colours of this city together with the dispassionate analysis I had to carry out on vastly different companies for my job there, that prodded me to look at something familiar I had seen grow up with me.

In those pieces of scrap metal I didn't just see the engineering, technology and machinery that, thanks to our unique competence and know-how recognised worldwide, had given life to our car bodies for over fifty years.

I glimpsed a possible form of art in those pieces.

When technology and research enable mankind to overcome material limits and attain shapes until then deemed unfeasible, I think the time has come to speak about art applied to industry, or better yet, innovation dedicated to creativity.

Moreover, aluminium was, for us, the material of the future: lightweight, ductile and ecological, endlessly recyclable. Why not do justice to aluminium's qualities and use it for something other than car bodies?

I picked up one of the pieces, a door, and I had engraved on it the text of Vittorio De Sica's song that my grandfather always used to sing to my grandmother, Maria, "Parlami d'amore Mariù". Today that door still hangs on the wall in my office to remind me everyday of the traditions and values at the heart of our family and where we came from.

It has never been easy to get structural engineers and architects to work together, so you can imagine how difficult it is with mechanical engineers and designers.

Right away it turned out to be an original yet fortuitous merger, going against all the rules because at the end of the day, this is what I have always loved doing, striving for originality and never yielding to foregone conclusions, conventions or misconceptions.

altreforme sprung forth from an attitude rather than from a rational project, from the desire to create something new in a field that needed nothing new and in a company that was not looking to diversify.

We did it for passion and because it's in our nature and because this is what has always moved my family's entrepreneurial spirit. My grandfather Pietro started out all by himself and built his fortune on his creative capability. He could have carried on with his father's work as a carpenter, but instead followed his intuition, vision and love for machines. From that determination and dedication, his children built a company that today spans three countries worldwide with over one thousand employees.

It would have been simple for me to just sit back and enjoy what the other family members had created. Instead, when an idea bowls you over and you catch a glimpse of future success, there's no turning back.

A phrase by Johann Wolfgang Goethe, "What you inherit from your fathers, earn over again for yourselves or it will not be yours," has always been my life philosophy. Mindful of this important responsibility, alongside the enormous challenge of safeguarding our inheritance and not squandering it, and the desire to make it grow, we chose to believe in a new adventure.

Domus magazine wrote about us in February of 2010 saying, "From the garage to the museum," because an entrepreneur's task is also this: create culture, set new benchmarks and stand out from the crowd.

EDITORIALEDOMUS

Rozzano, 12 gennaio 2009

Il Presidente

Cara Valentina,

l'annuncio del lancio ufficiale di *altreforme* a Miami si è purtroppo "mischiato" con tutti gli auguri natalizi e quindi ne ho preso visione con estremo ritardo.

Ti ringrazio di cuore per avermelo mandato, insieme al tuo affettuoso biglietto.

Sai bene che tifo per te. Ti auguro tante soddisfazioni, oltre a un grandissimo successo

A presto, spero

Giovanna

McLaren GROUP

〉〉〉 22nd May, 2009

Dear Valentina

I am writing to thank you for your letter and sculpture which you have generously sent me.

I think Altreforme's idea and concept is most intriguing and the pieces in the collection so far are indeed very strong and evocative of the automotive world. I have a passion for radical contemporary art and I like it because it visually, and in turn mentally, stimulates me, so I am most grateful for your gesture. Thank you.

I wish you well with the collection.

Best wishes

Ron Dennis, CBE
Chairman & CEO
McLaren Automotive

Ferrari

Presidente

All'attenzione della dott.ssa Valentina Fontana

Maranello, 23 aprile 2009

Cara Valentina,

ho ricevuto il Suo gentile invito a partecipare al cocktail del 25 aprile e La ringrazio molto, anche se purtroppo mi sarà impossibile intervenire a causa della concomitanza di un viaggio all'estero.

Con molti complimenti e auguri, Le ricambio i miei migliori saluti.

Luca di Montezemolo

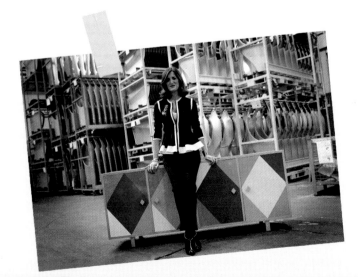

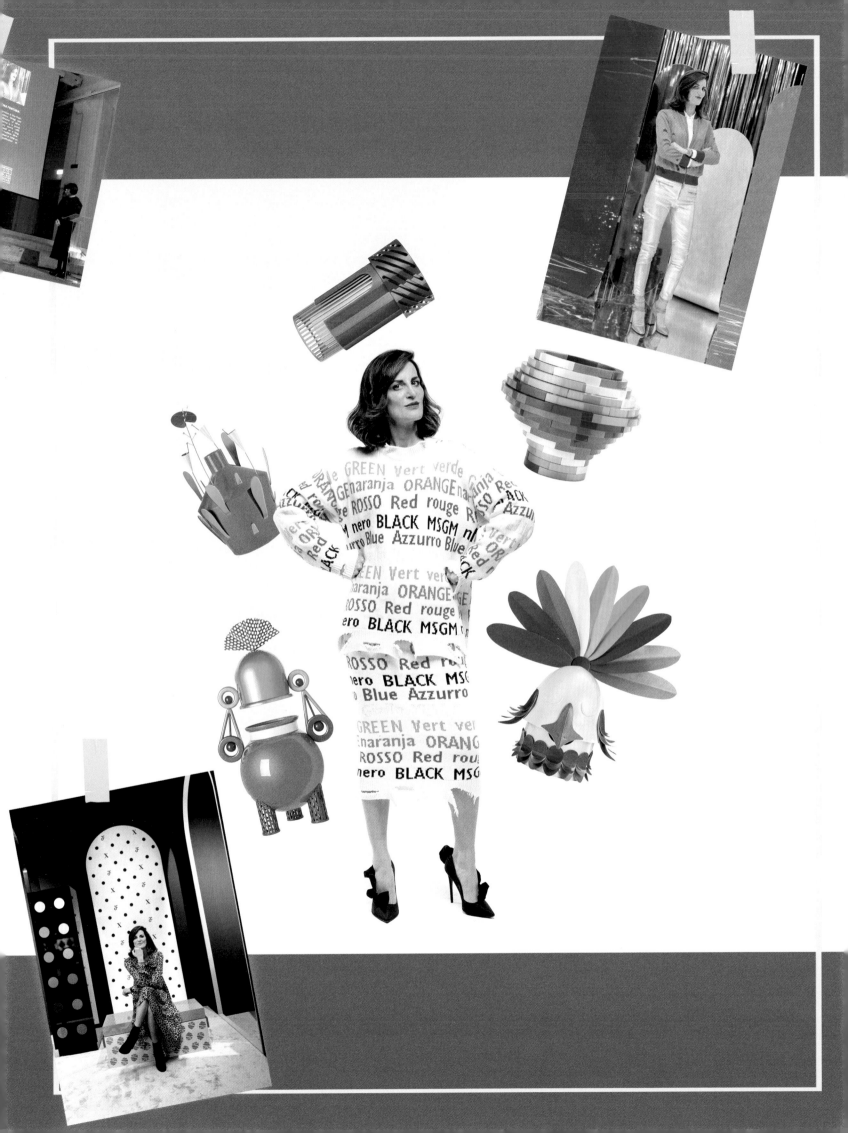

1 kg of *gold*

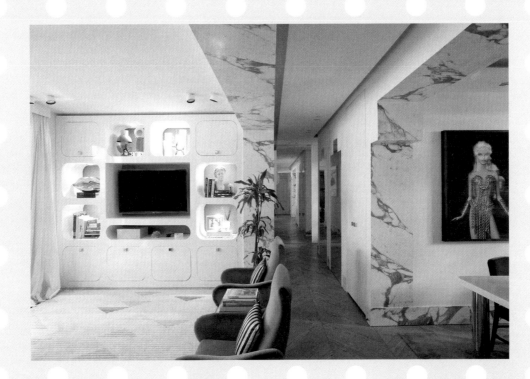

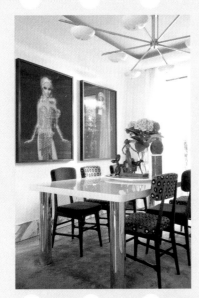

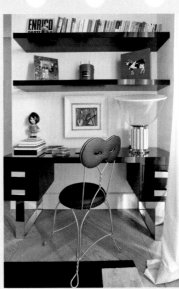

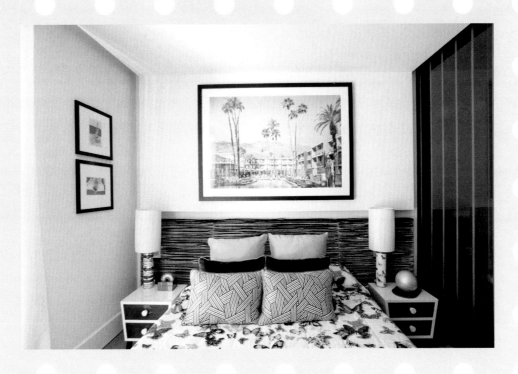

altreforme

FOR

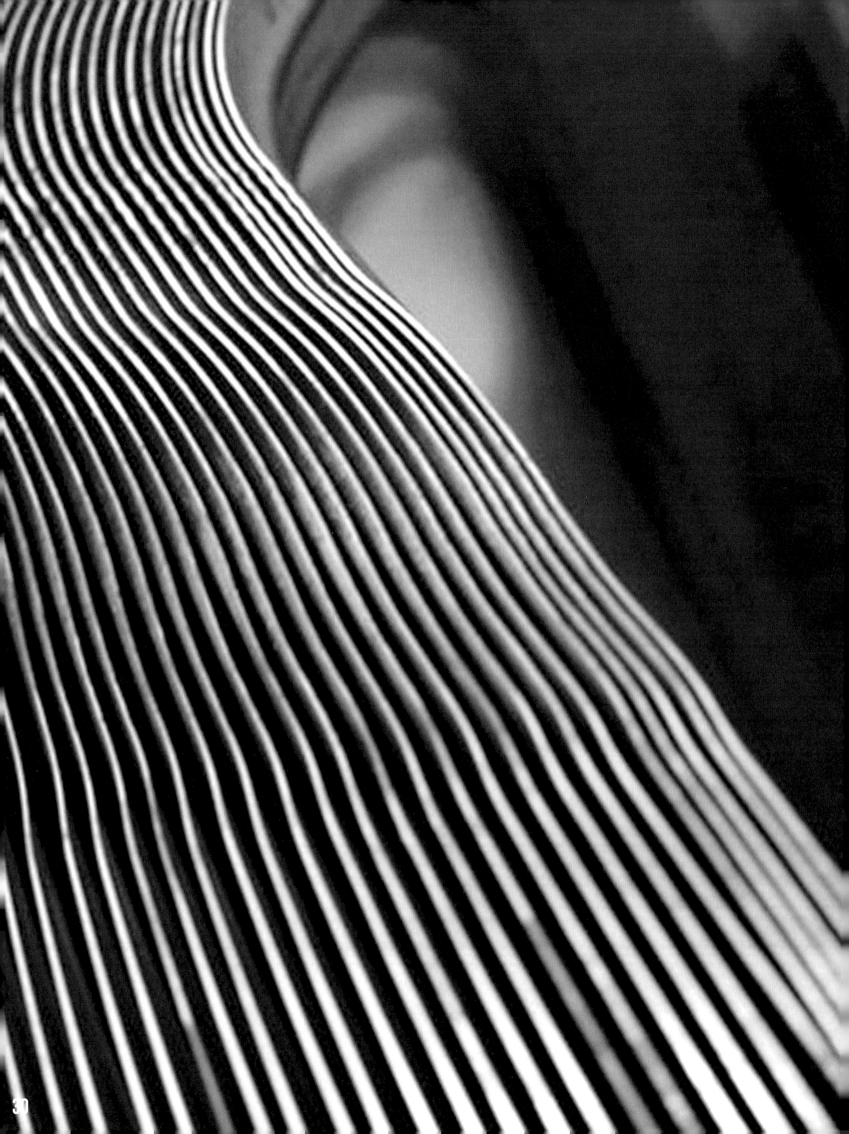

ALUMINIUM

WHY ALUMINIUM?

LEGGERO

FLESSIBILE

RICICLABILE

RESISTENTE ALL' ACQUA

LIGHT FLEXIBLE RECYCLABLE WATERPROOF

Fontana group

WHERE IDEAS TAKE SHAPE.

Fondata da Pietro Fontana nel 1956 come officina adibita a lavorazioni meccaniche e di tranciatura, l'attività definisce la propria vocazione di progettista e costruttore di stampi per il settore automotive verso la fine degli anni 80, con la seconda generazione, i fratelli Walter e Marco Fontana, e intorno al 2000 si specializza nella ingegnerizzazione e produzione di carrozzerie in alluminio per auto di nicchia, divenendo famosa in tutto il mondo come "il sarto tecnologico" delle supercar o "l'atelier dell'alluminio".

Audi, BMW, Jaguar, Rolls Royce: *Fontana Group* è loro partner. E Ferrari: con l'esclusiva per la realizzazione delle carrozzerie di tutte le auto della scuderia di Maranello.

Un gruppo di dimensione globale con sette stabilimenti produttivi tra Italia – il quartier generale, sul Lago di Como –, Turchia e Romania. Un'eccellenza internazionale del saper fare italiano.

The Fontana Group was founded by Pietro Fontana in 1956 as a machining and cutting mechanical workshop. This type of work naturally led to its true vocation as a die design and production company for the automotive industry towards the end of the 1980s with the second generation, brothers Walter and Marco Fontana. Around the year 2000, the company started to specialise in the engineering and production of niche aluminium car bodies, gaining worldwide fame as the "technological tailor" of super cars or as the "aluminium boutique".

Audi, BMW, Jaguar, Rolls Royce are all partners of the Fontana Group, not to mention the agreement it has with Ferrari as the sole manufacturer of bodies for all the cars the Maranello-based Ferrari team races.

This global group, with seven manufacturing plants spread out between Italy, Turkey and Romania, has its headquarters on Lake Como. International excellence with Italian know-how.

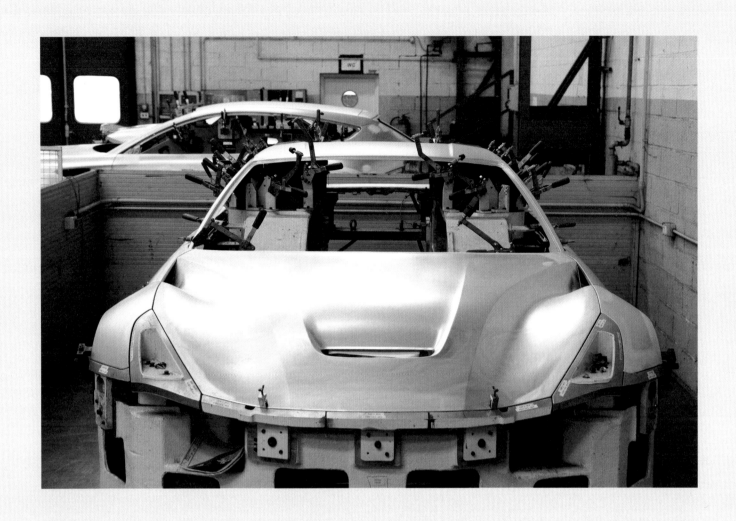

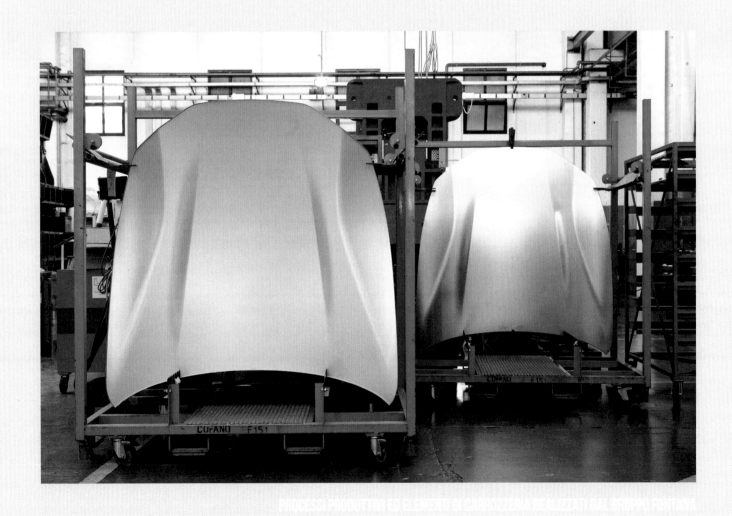

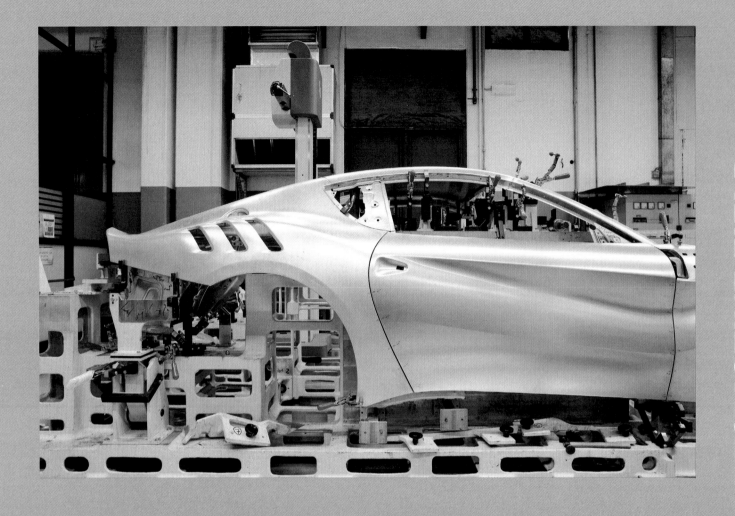

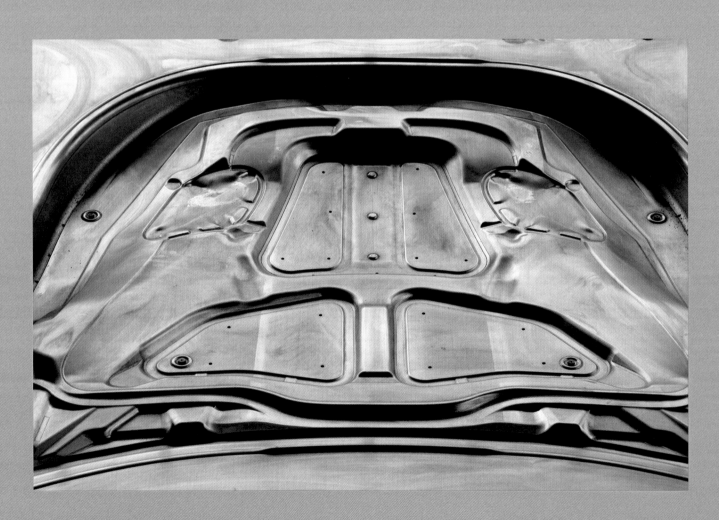

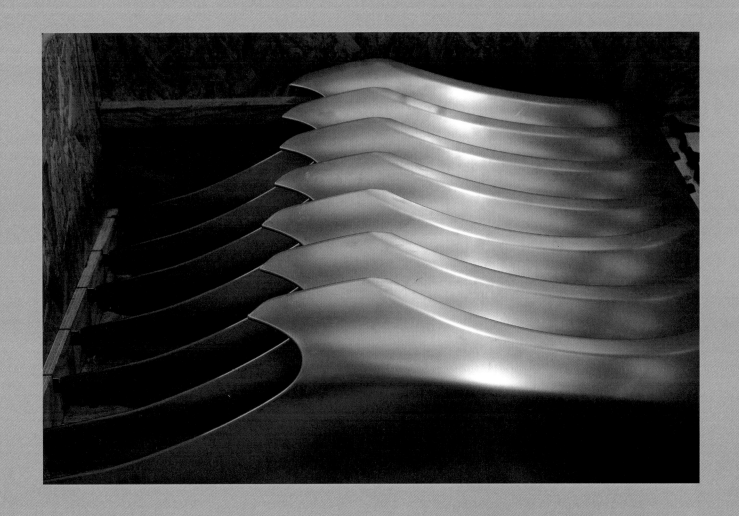

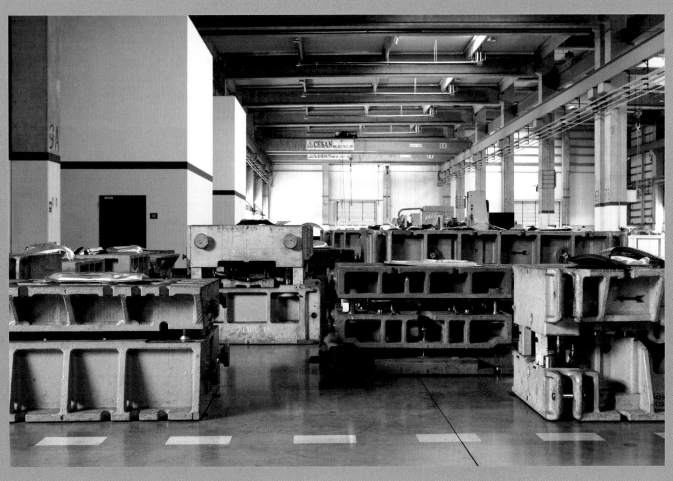

PROCESSI PRODUTTIVI ED ELEMENTI DI CARROZZERIA REALIZZATI DAL GRUPPO FONTANA
PRODUCTION PROCESSES AND BODY IN WHITE PARTS REALIZED BY FONTANA GROUP

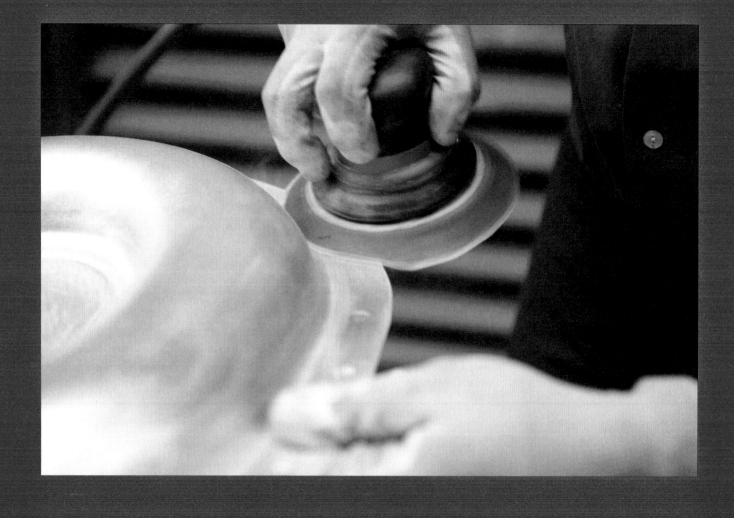

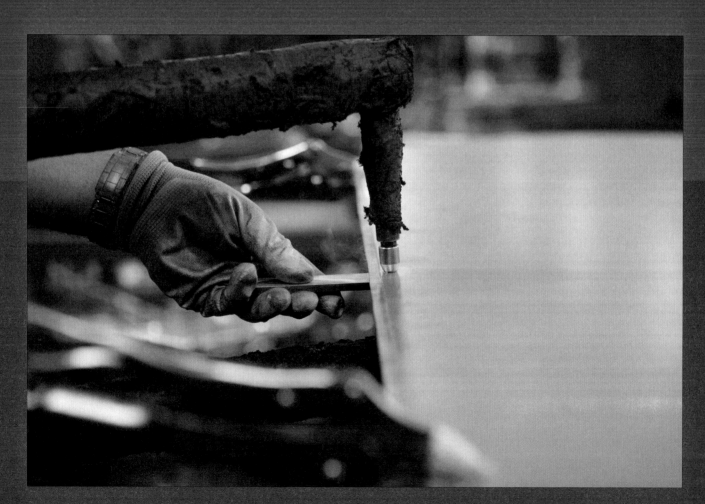

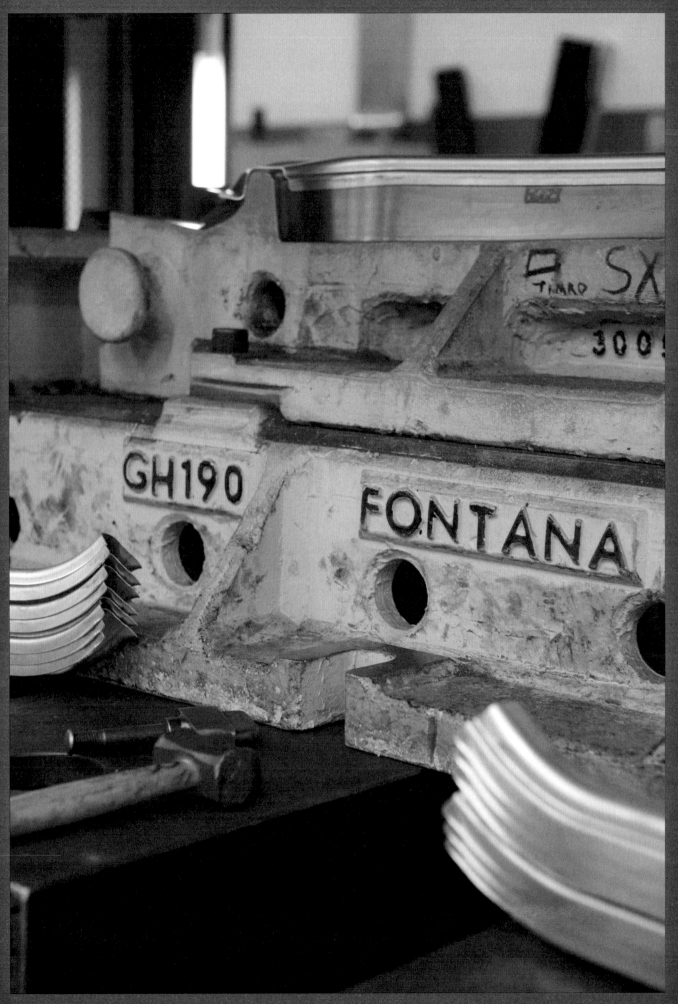

PROCESSI PRODUTTIVI ED ELEMENTI DI ARREDO REALIZZATI DA FONTANA GROUP PER LA DIVISIONE ALTREFORME
PRODUCTION PROCESSES AND FURNITURE PARTS REALIZED BY FONTANA GROUP FOR THE ALTREFORME DIVISION

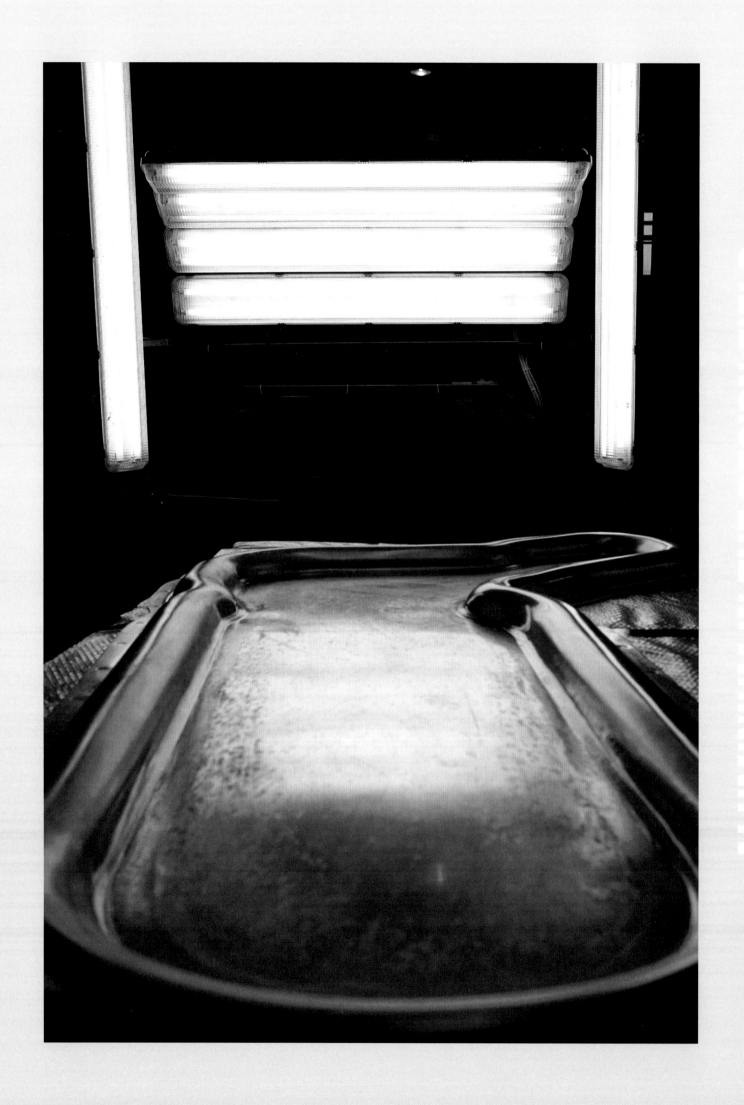

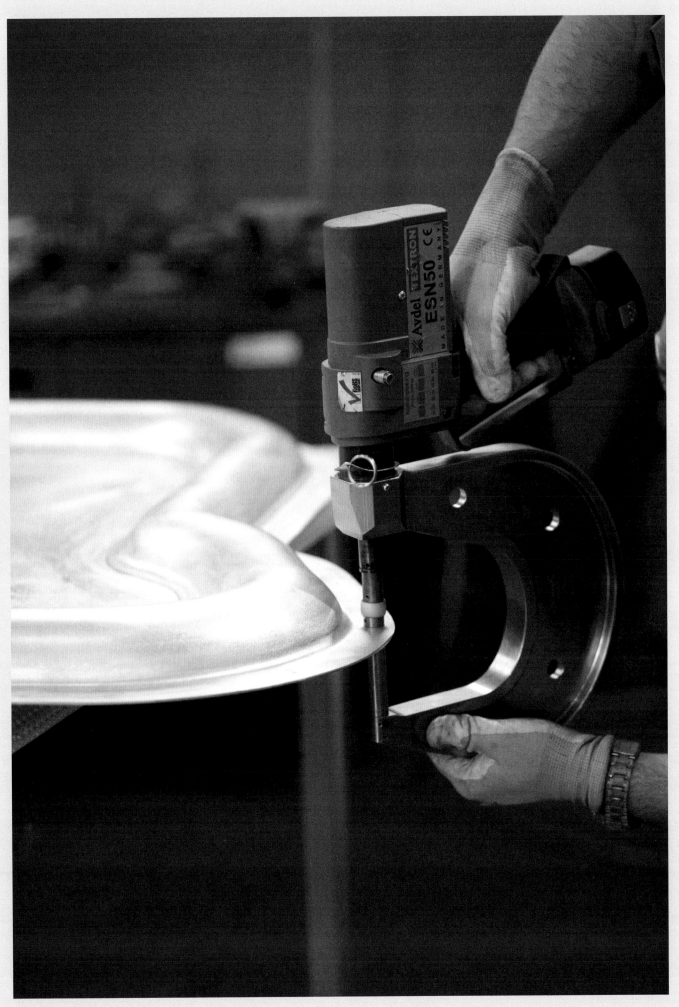

PROCESSI PRODUTTIVI ED ELEMENTI DI ARREDO REALIZZATI DA FONTANA GROUP PER LA DIVISIONE ALTREFORME

PRODUCTION PROCESSES AND FURNITURE PARTS REALIZED BY FONTANA GROUP FOR THE ALTREFORME DIVISION

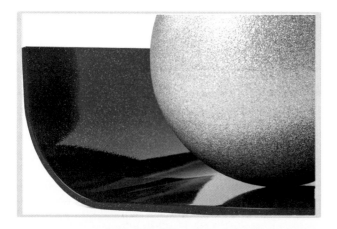

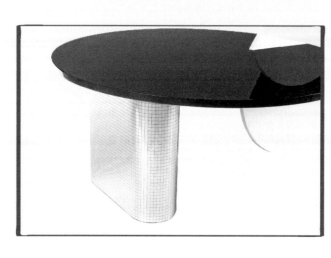

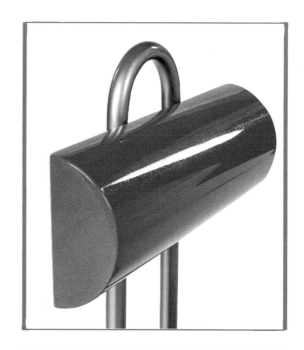

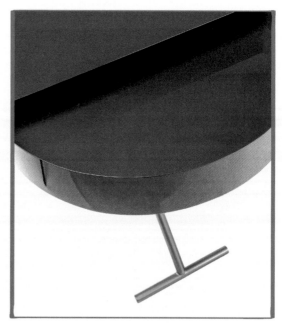

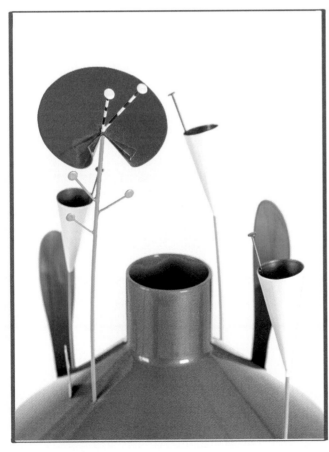

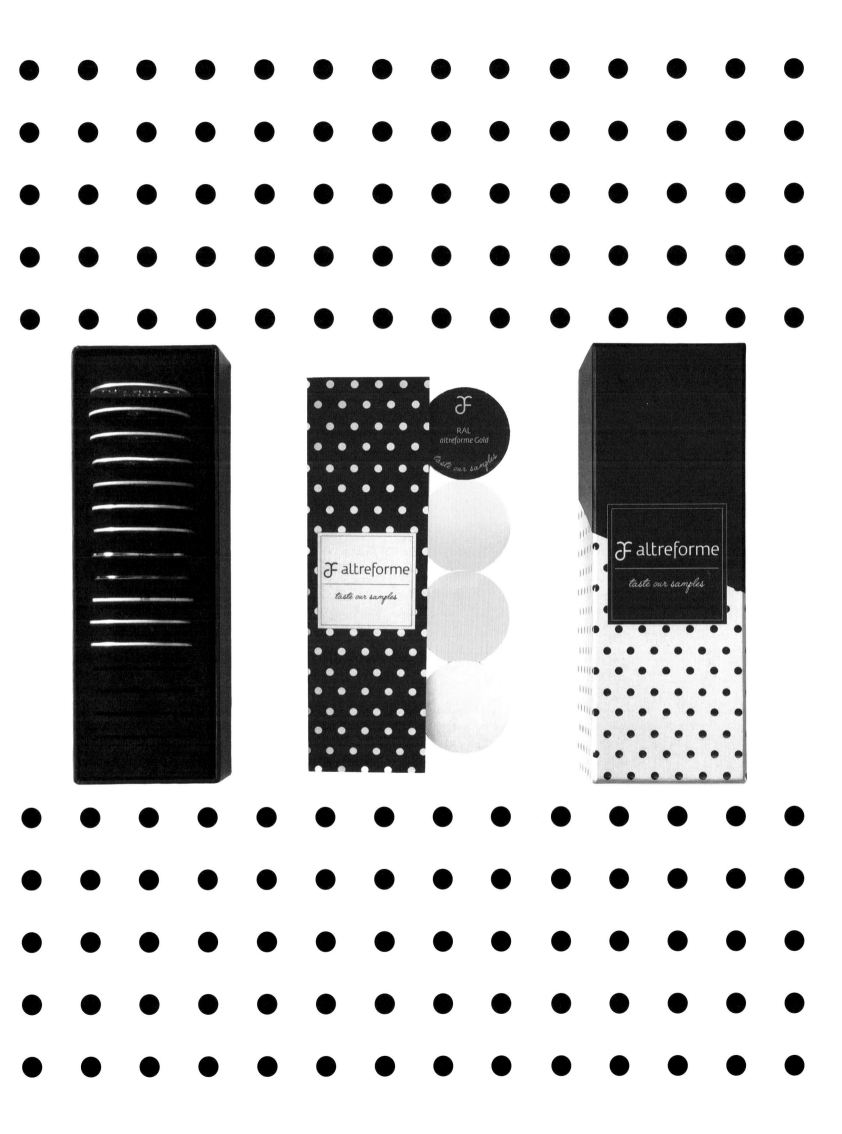

1019	RAL 1020	RAL 1021	RAL 1023	RAL 1024	RAL 1027	RAL 1028	RAL 1032
2009	RAL 2010	RAL 2011	RAL 2012	RAL 3000	RAL 3001	RAL 3002	RAL 3003
3015	RAL 3016	RAL 3017	RAL 3018	RAL 3020	RAL 3022	RAL 3027	RAL 3031
4009	RAL 5000	RAL 5001	RAL 5002	RAL 5003	RAL 5004	RAL 5005	RAL 5007
5017	RAL 5018	RAL 5019	RAL 5020	RAL 5021	RAL 5022	RAL 5023	RAL 5024
6008	RAL 6009	RAL 6010	RAL 6011	RAL 6012	RAL 6013	RAL 6014	RAL 6015
6025	RAL 6026	RAL 6027	RAL 6028	RAL 6029	RAL 6032	RAL 6033	RAL 6034
7008	RAL 7009	RAL 7010	RAL 7011	RAL 7012	RAL 7013	RAL 7015	RAL 7016
7033	RAL 7034	RAL 7035	RAL 7036	RAL 7037	RAL 7038	RAL 7039	RAL 7040

AL 1033	RAL 1034	RAL 2000	RAL 2001	RAL 2002	RAL 2003	RAL 2004	RAL 20
AL 3004	RAL 3005	RAL 3007	RAL 3009	RAL 3011	RAL 3012	RAL 3013	RAL 30
AL 4001	RAL 4002	RAL 4003	RAL 4004	RAL 4005	RAL 4006	RAL 4007	RAL 40
AL 5008	RAL 5009	RAL 5010	RAL 5011	RAL 5012	RAL 5013	RAL 5014	RAL 5C
AL 6000	RAL 6001	RAL 6002	RAL 6003	RAL 6004	RAL 6005	RAL 6006	RAL 6C
AL 6016	RAL 6017	RAL 6018	RAL 6019	RAL 6020	RAL 6021	RAL 6022	RAL 6C
AL 7000	RAL 7001	RAL 7001	RAL 7002	RAL 7003	RAL 7004	RAL 7005	RAL 7C
AL 7021	RAL 7022	RAL 7023	RAL 7024	RAL 7026	RAL 7030	RAL 7031	RAL 7C
AL 7042	RAL 7043	RAL 7044	RAL 8000	RAL 8001	RAL 8002	RAL 8003	RAL 8C

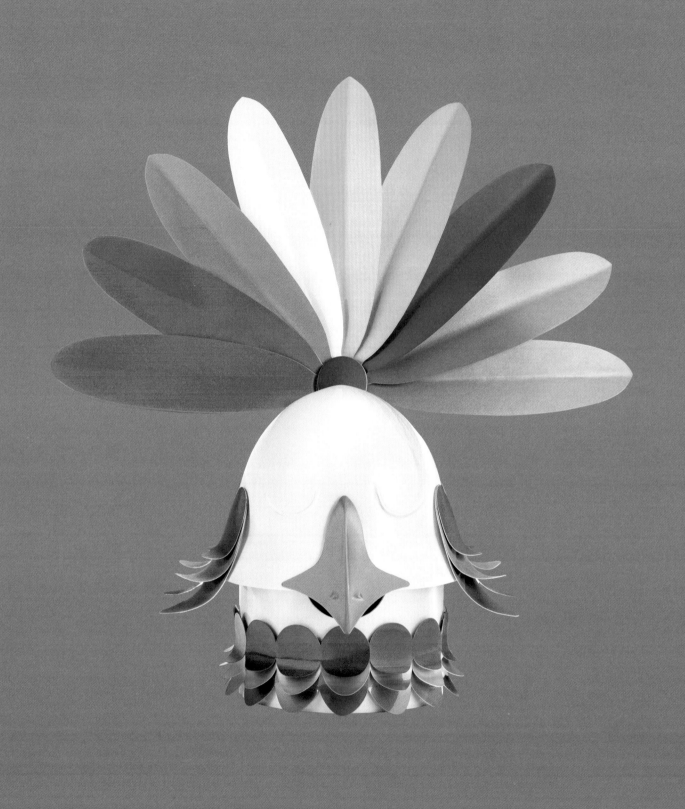

MADNESS

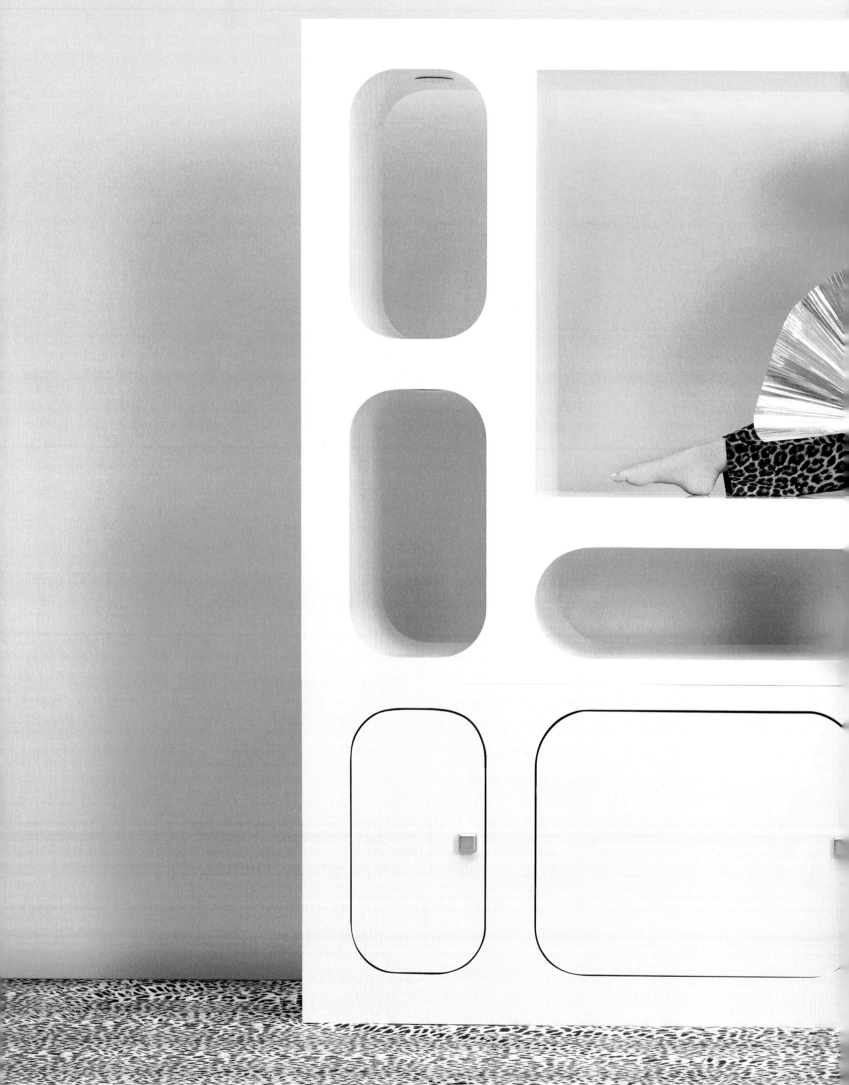

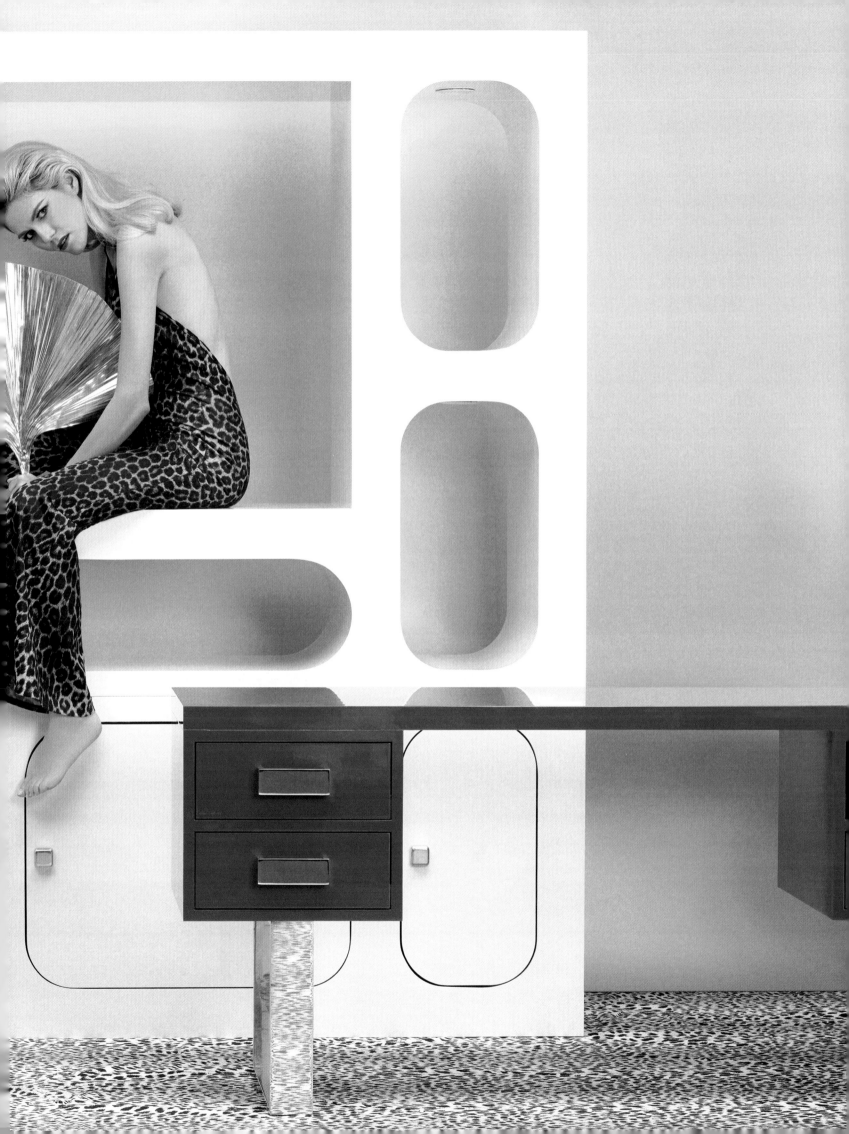

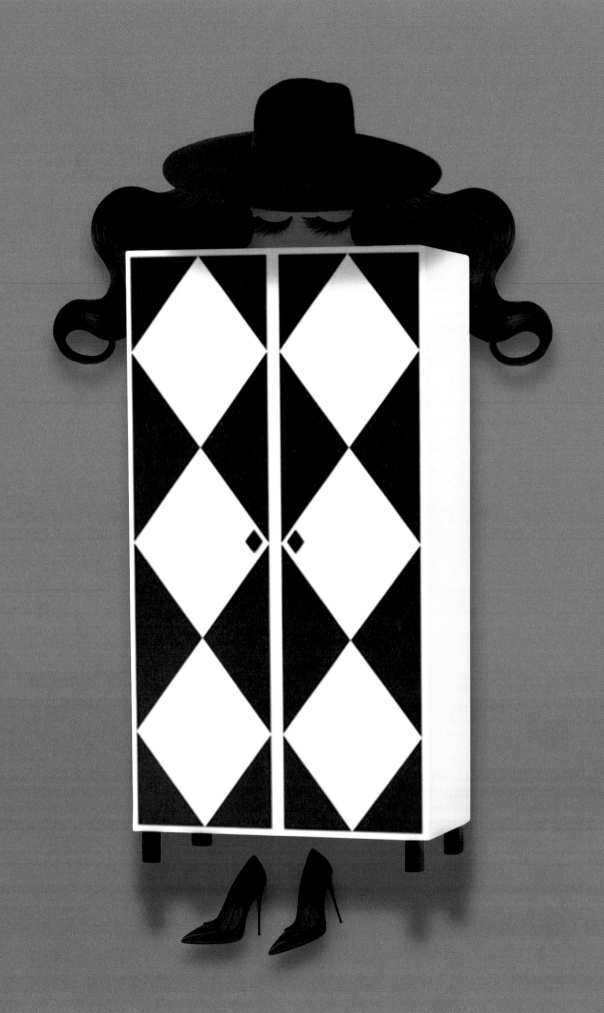

Il vero segno dell'intelligenza non è la conoscenza, ma l'immaginazione.

Albert Einstein

THE TRUE SIGN OF INTELLIGENCE IS NOT KNOWLEDGE BUT IMAGINATION.
ALBERT EINSTEIN

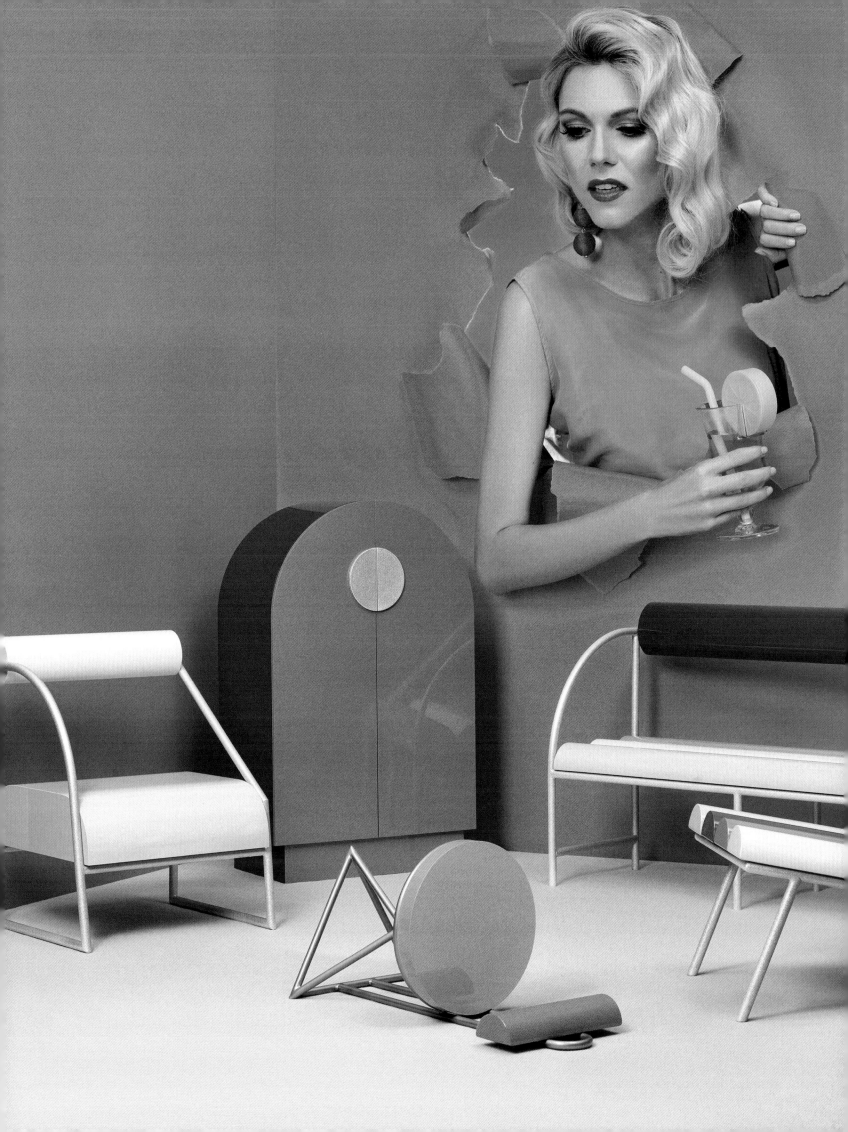

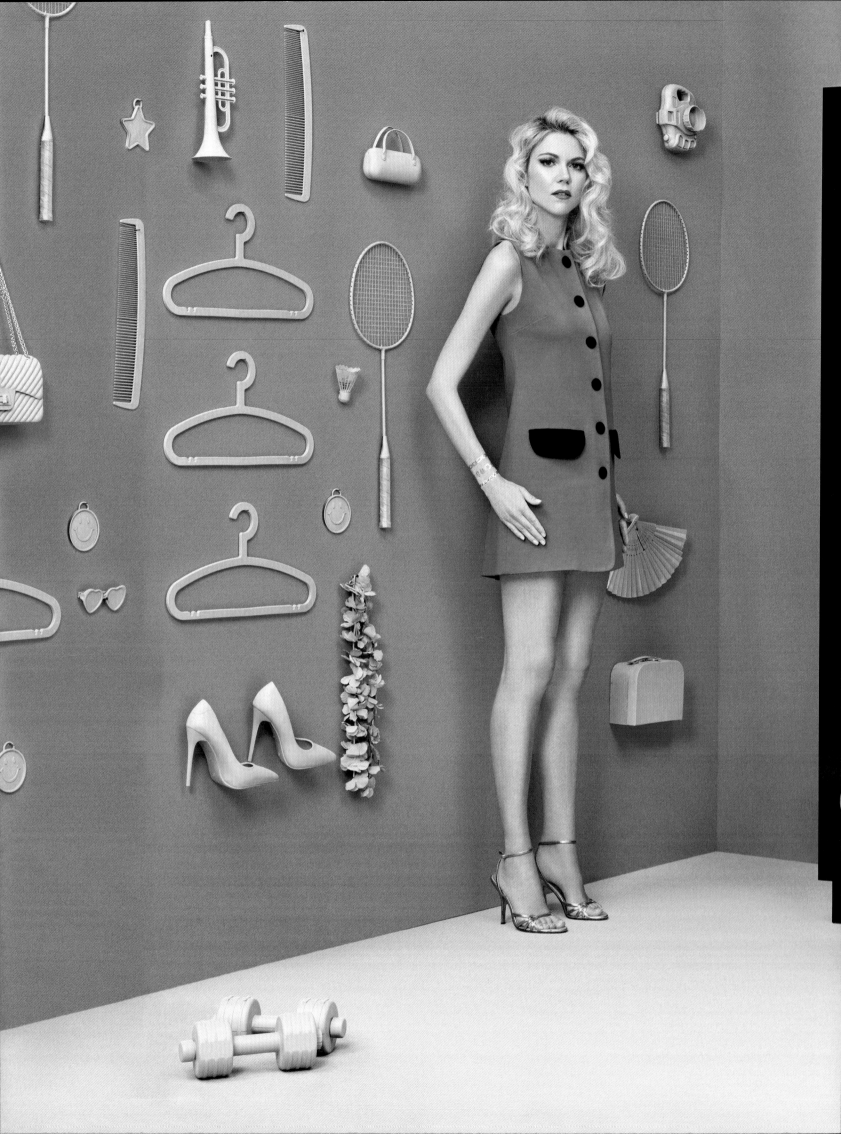

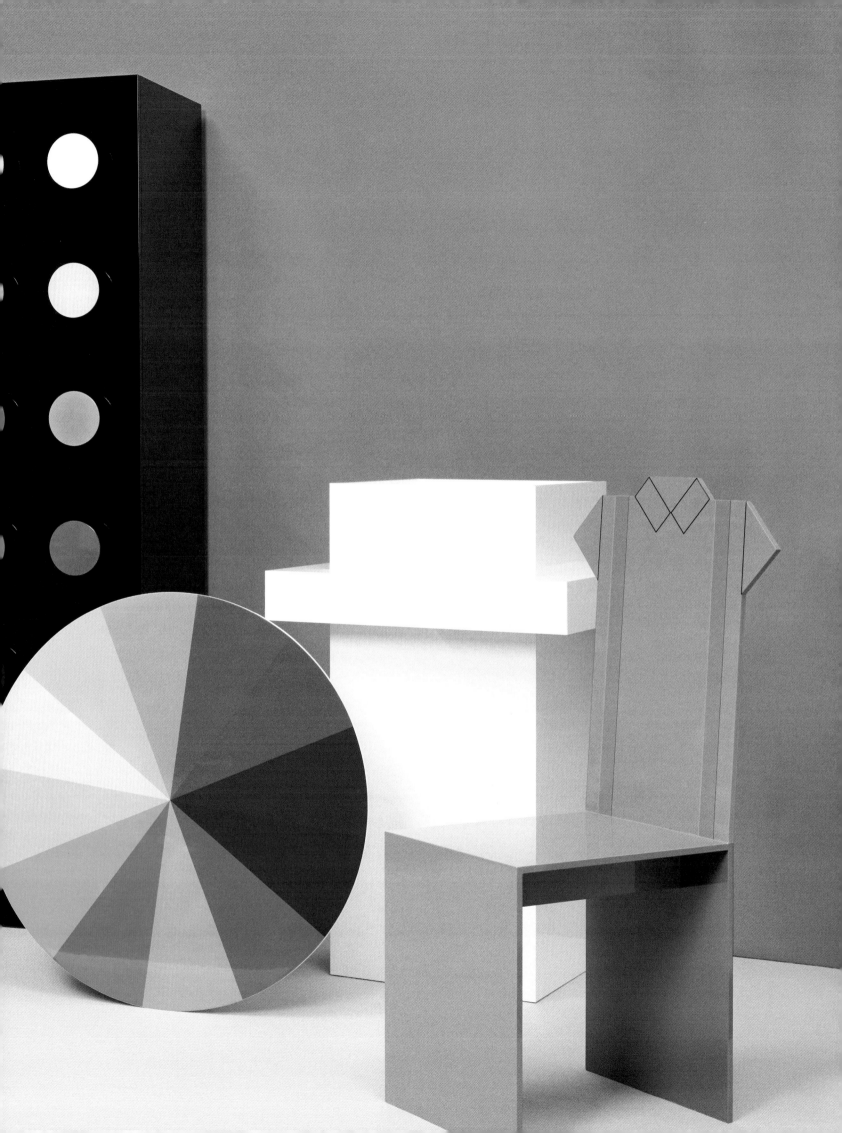

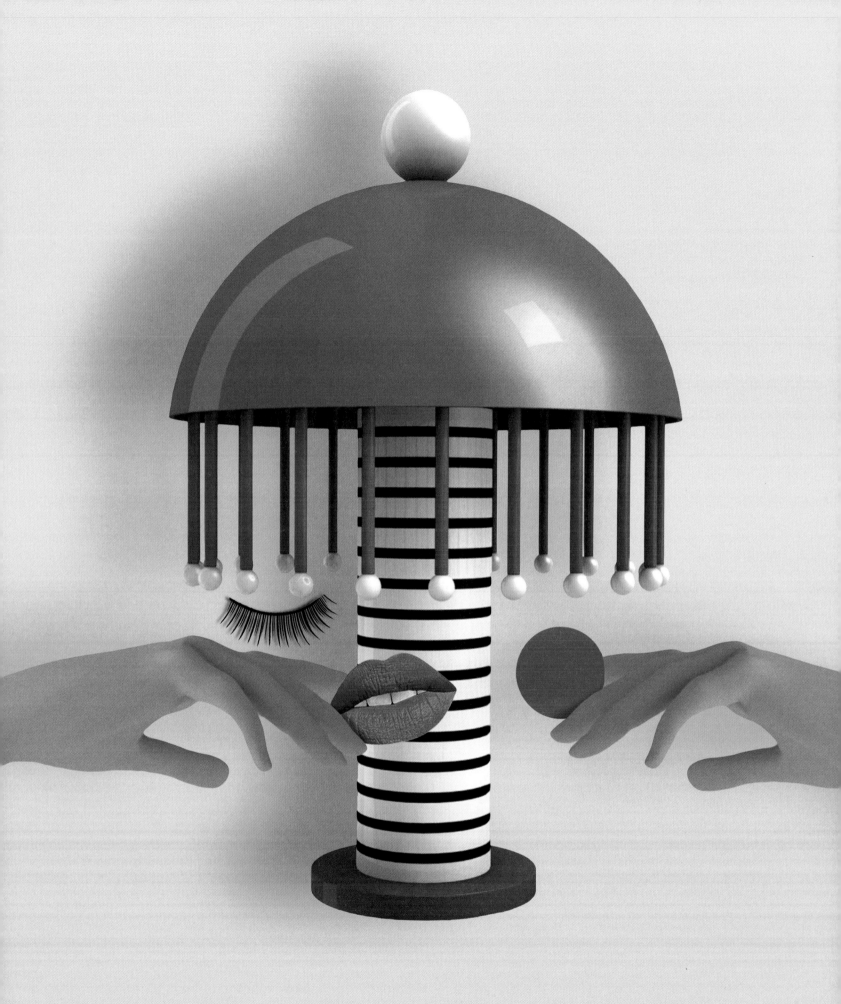

Un linguaggio diverso è una diversa visione della vita.

Federico Fellini

A DIFFERENT LANGUAGE IS A DIFFERENT VISION OF LIFE.
FEDERICO FELLINI

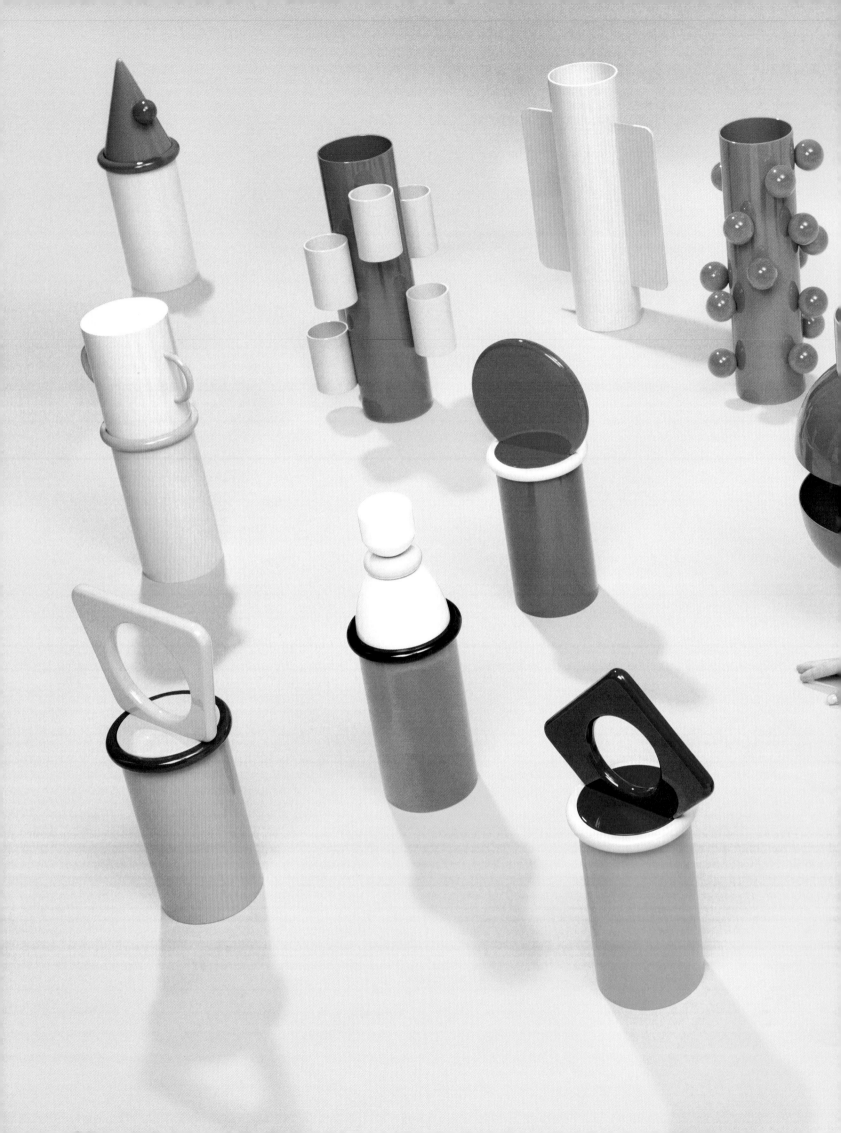

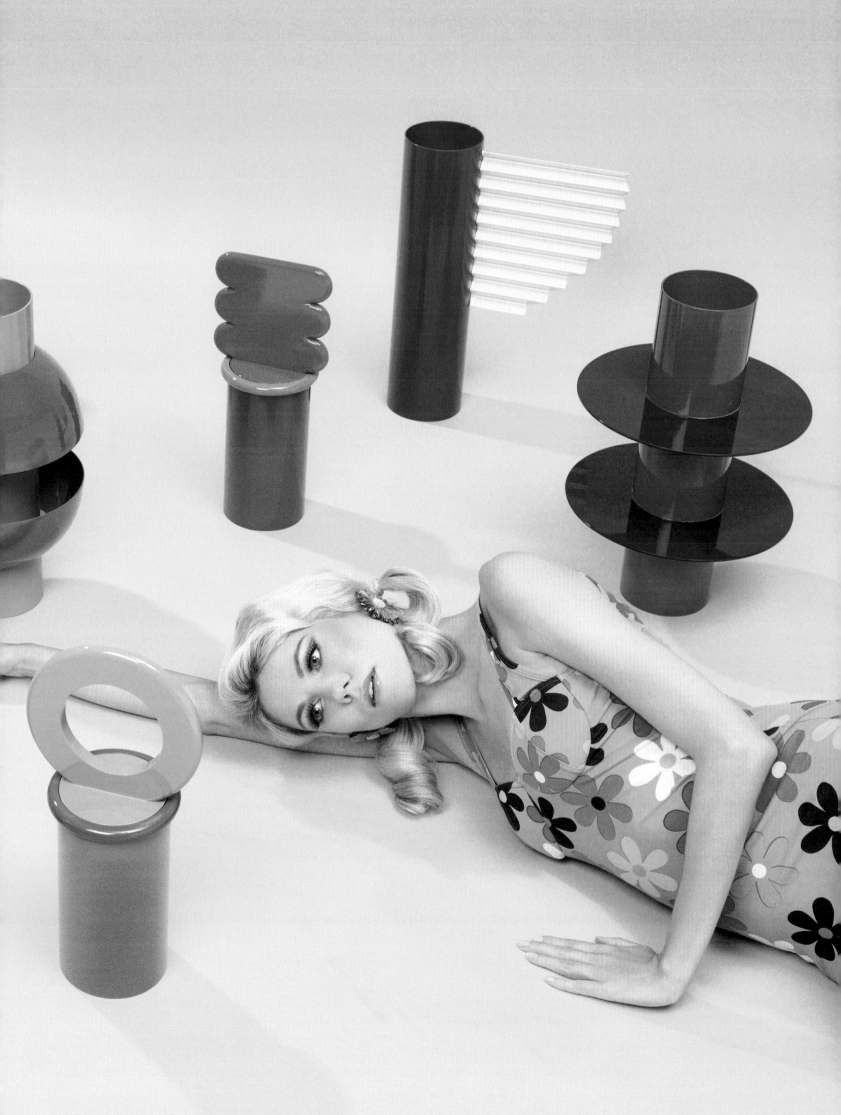

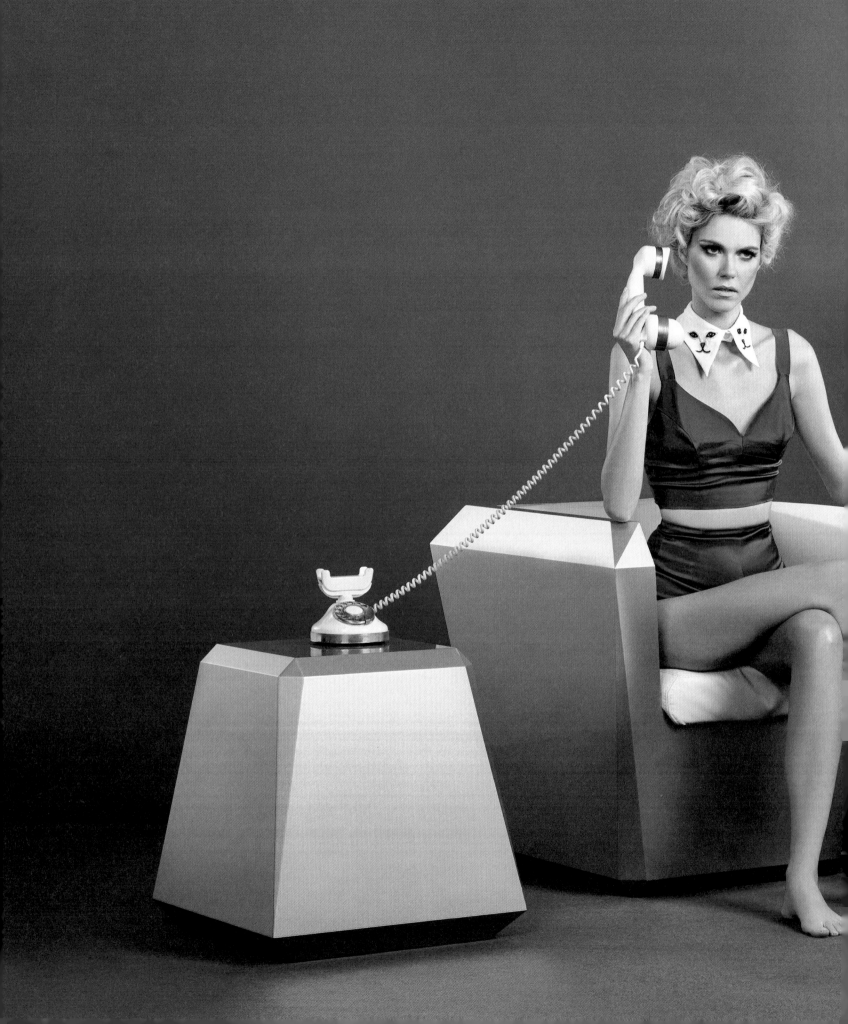

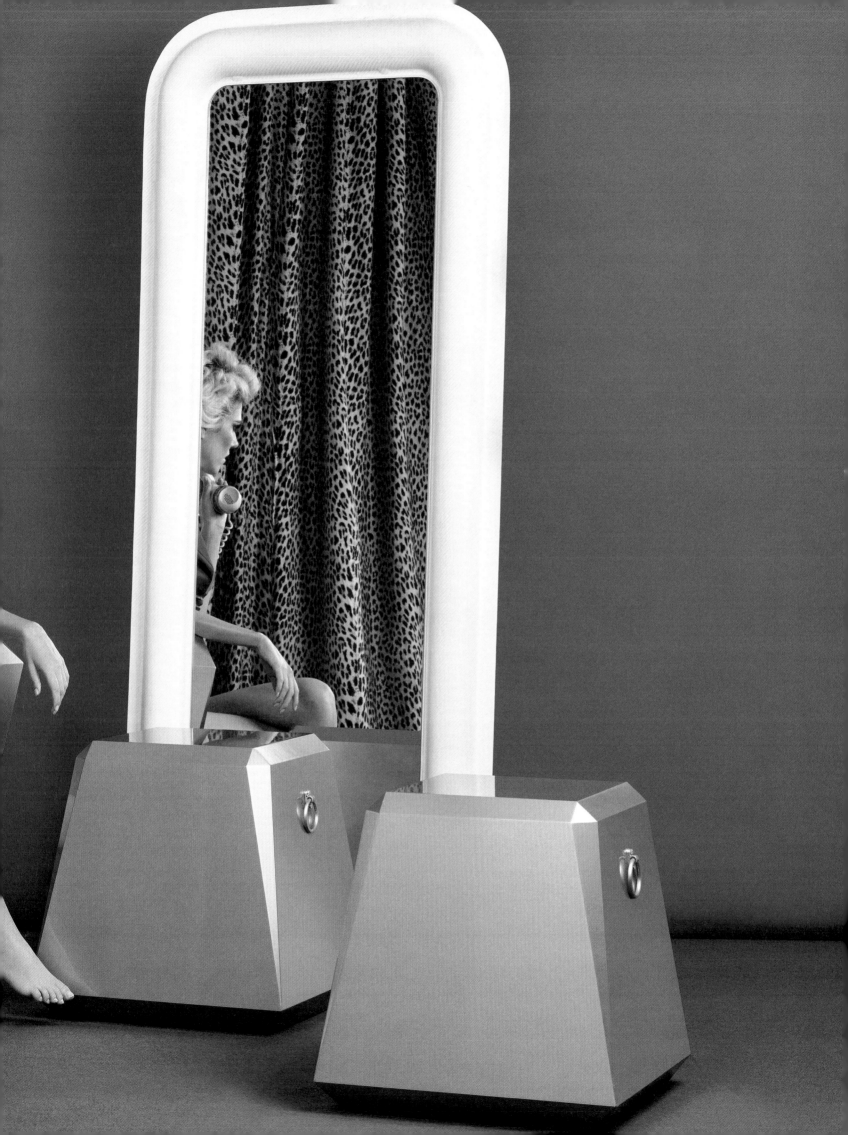

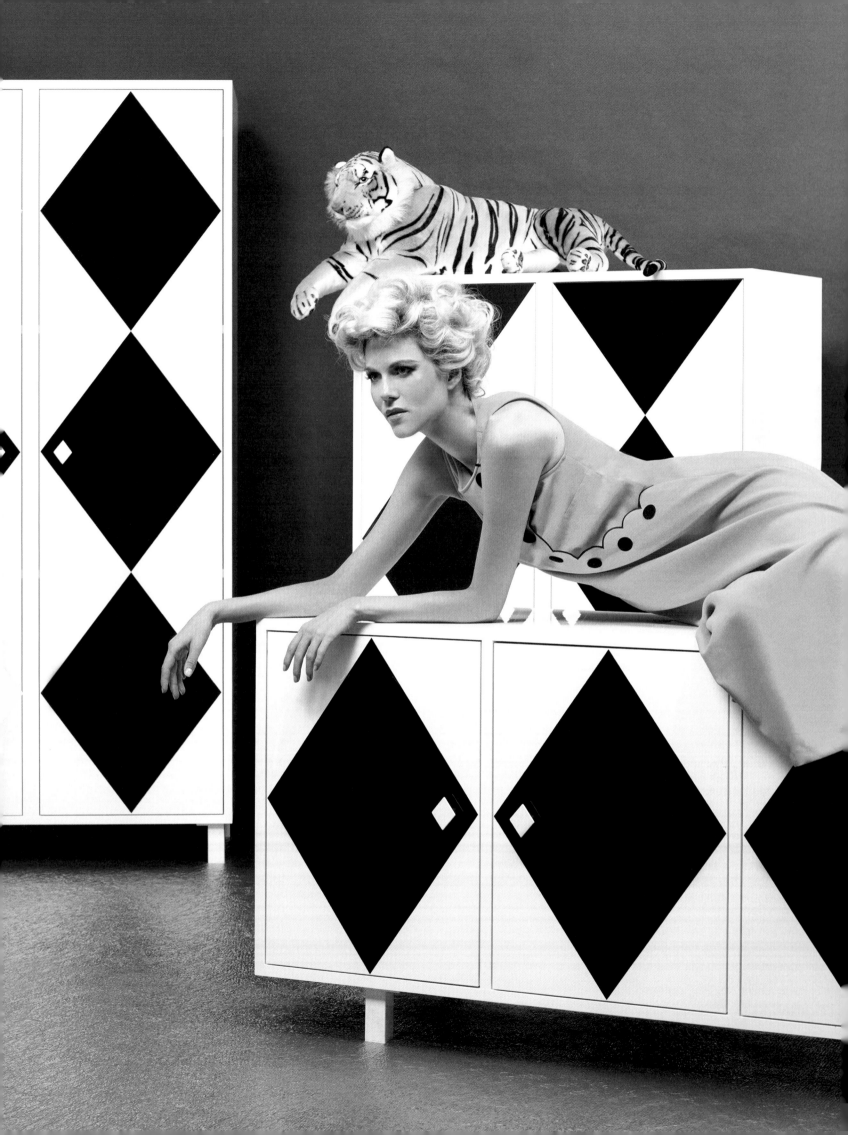

Cerca la perfezione in tutto quello che fai. Scegli la soluzione migliore e perfezionala. Se non esiste ancora, inventala.

Henry Royce

STRIVE FOR PERFECTION IN EVERYTHING YOU DO. TAKE THE BEST THAT EXISTS AND MAKE IT BETTER. WHEN IT DOES NOT EXIST, DESIGN IT.
HENRY ROYCE

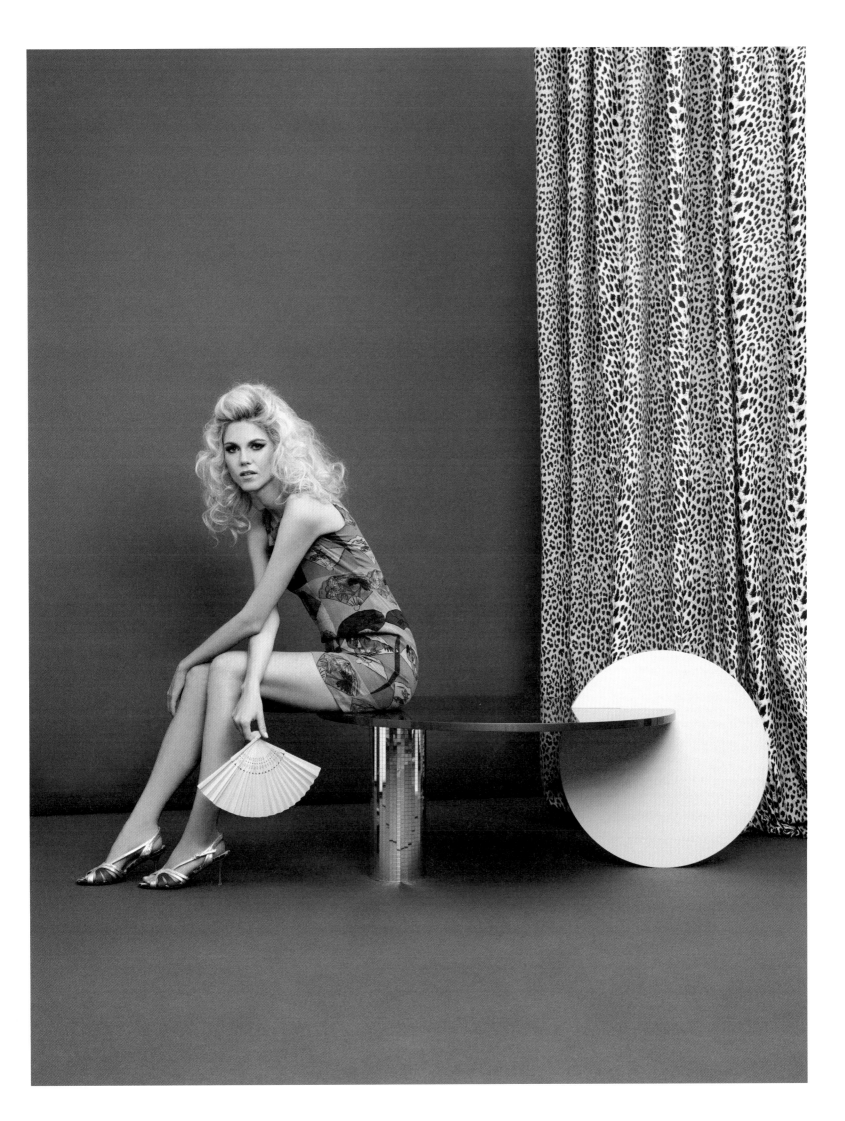

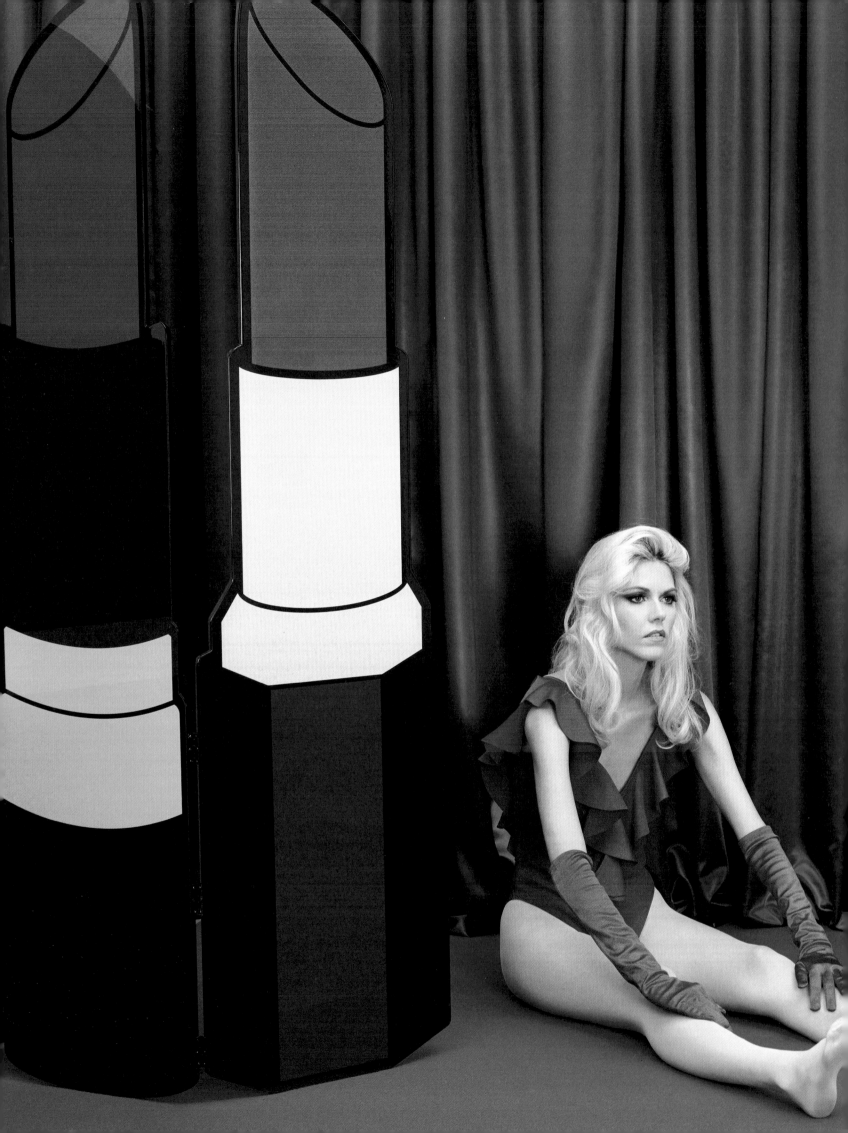

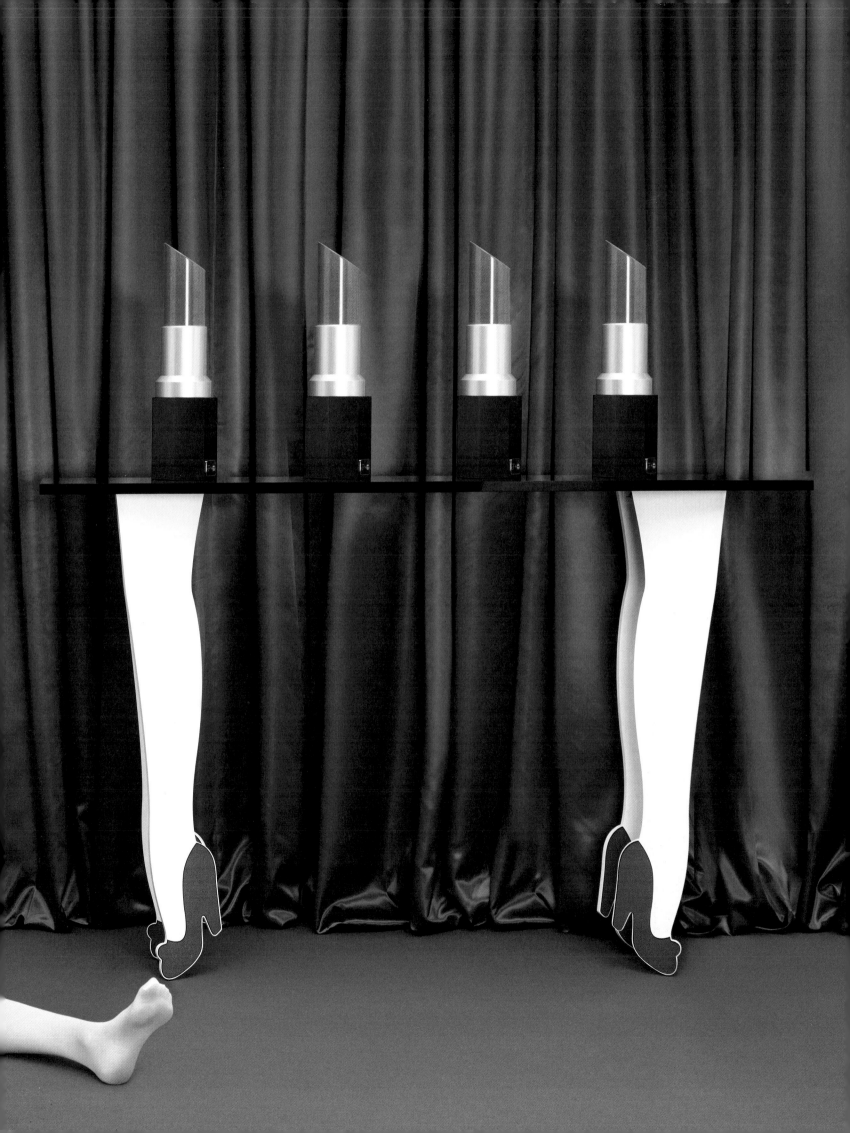

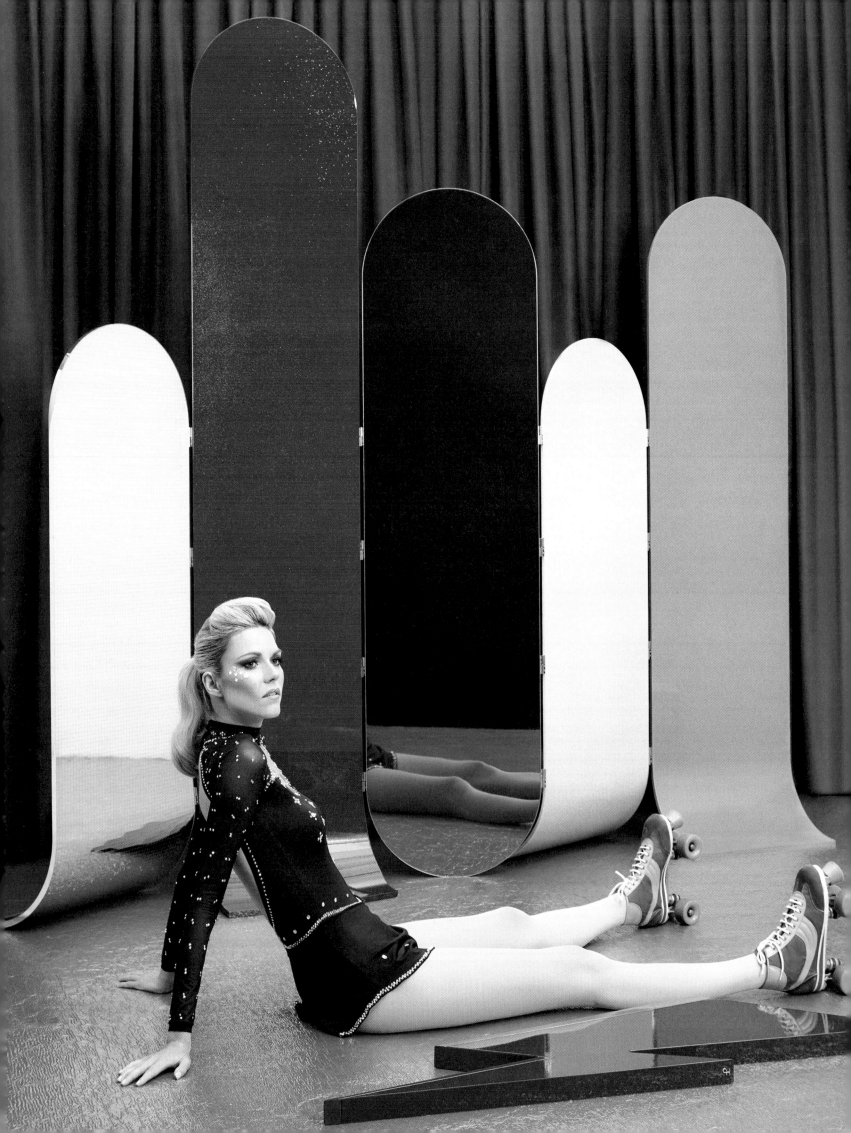

Muoviti velocemente e rompi molte cose, se non rompi niente è perché non ti stai muovendo abbastanza velocemente.

Mark Zuckerberg

MOVE FAST AND BREAK THINGS, UNLESS YOU ARE BREAKING STUFF, YOU ARE NOT MOVING FAST ENOUGH.
MARK ZUCKERBERG

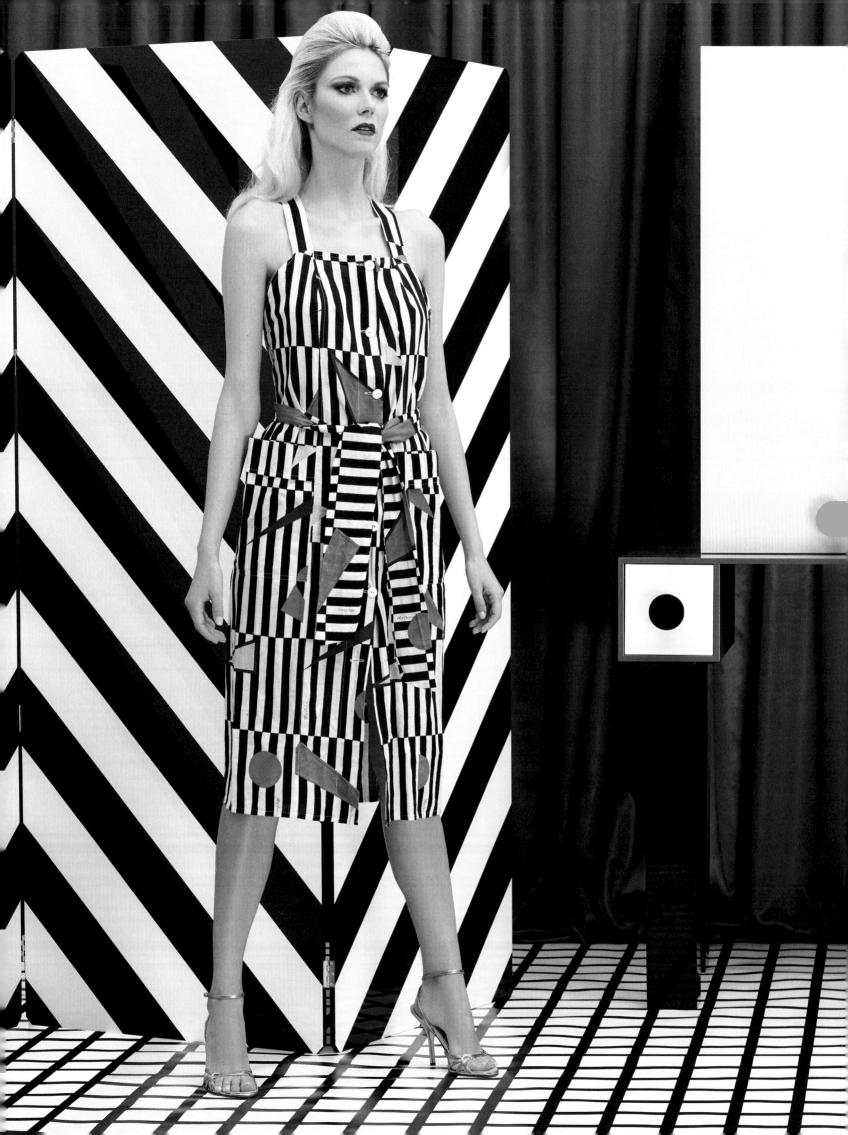

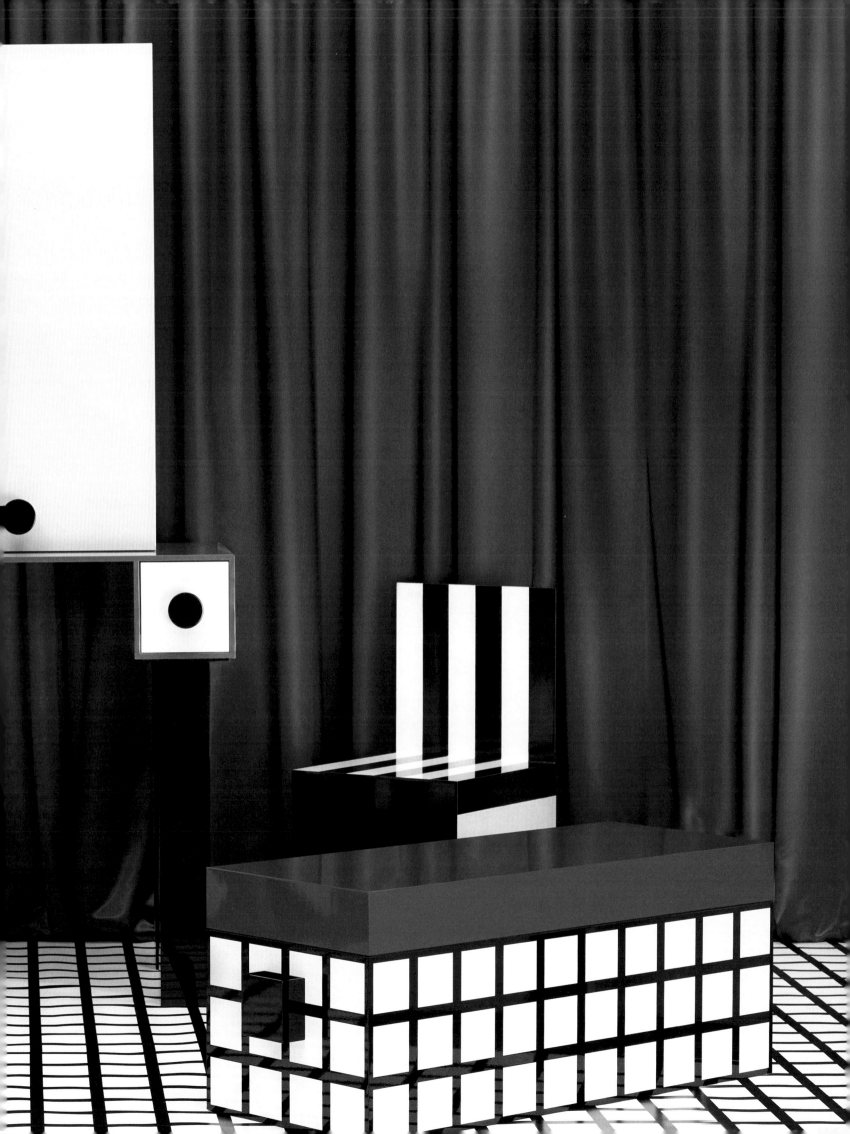

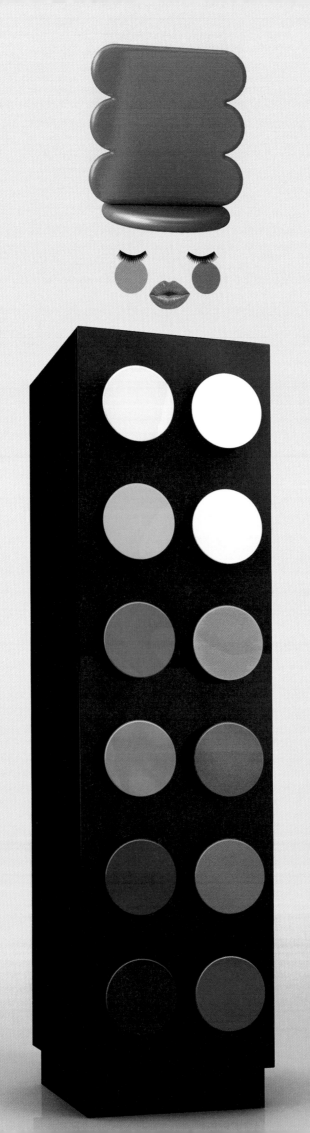

Coloro che sono così folli da pensare di poter cambiare il mondo sono proprio quelli che lo cambiano davvero.

Steve Jobs

THE PEOPLE WHO ARE CRAZY ENOUGH TO THINK THEY CAN CHANGE THE WORLD ARE THE ONES WHO DO.
STEVE JOBS

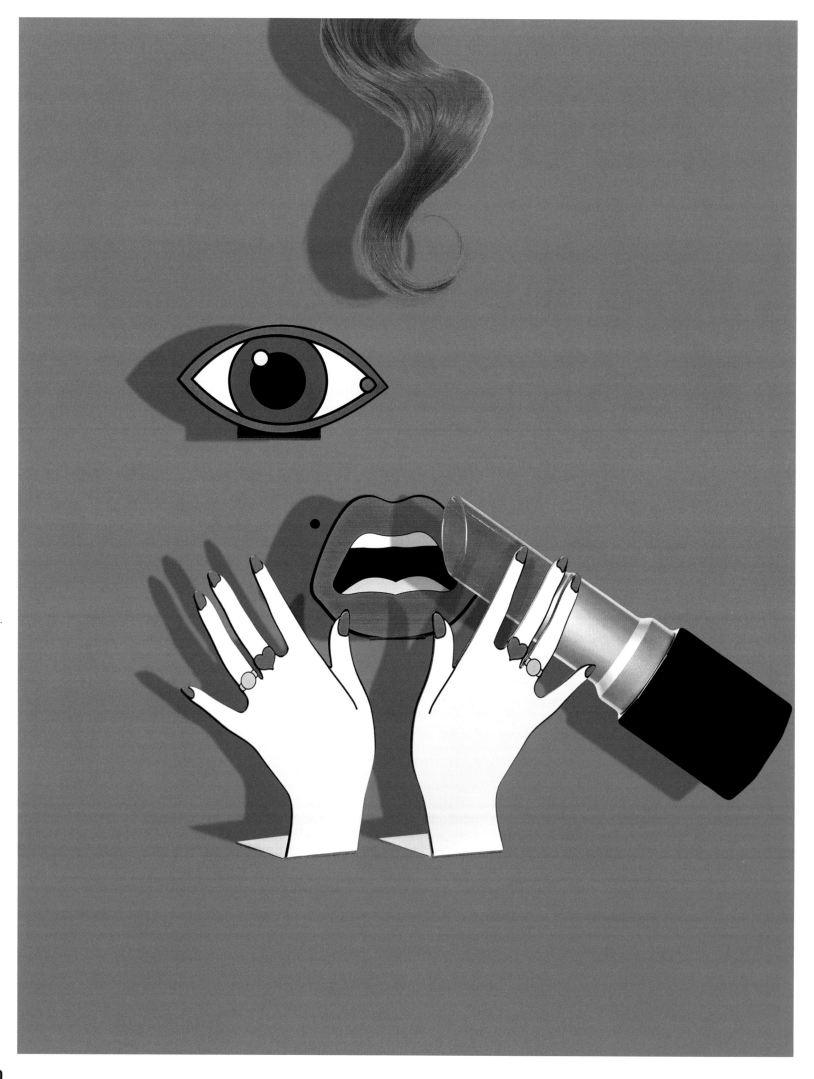

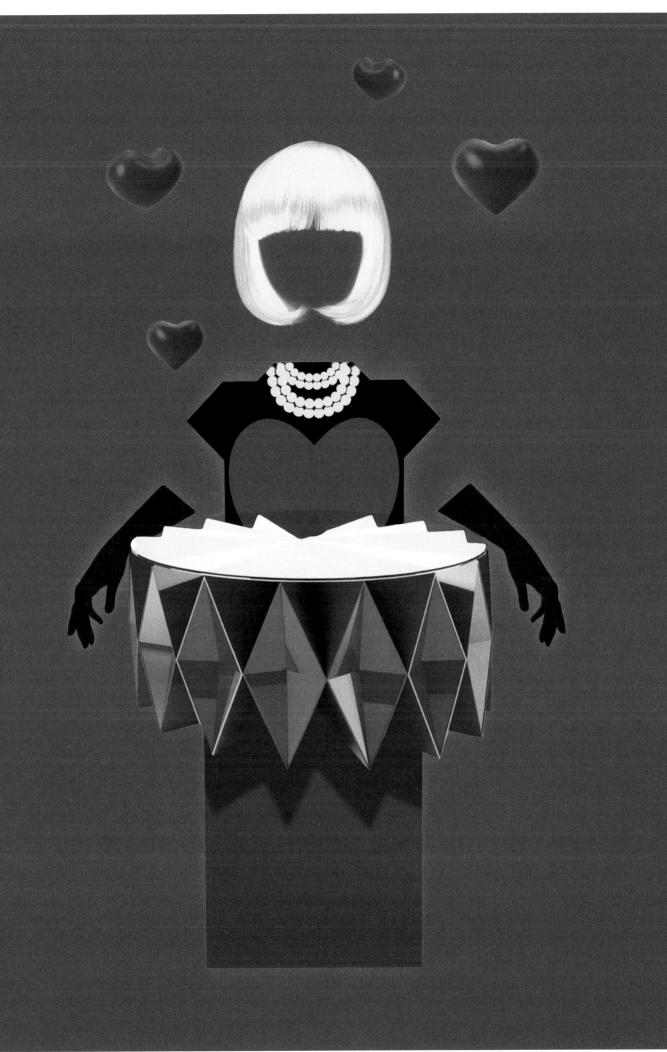

L'amore della meraviglia è l'amore dello straordinario e all'odio della noia ch'è prodotta dall'uniformità.

Giacomo Leopardi

NELLA PAGINA ACCANTO, VALENTINA CON IL FRATELLO STEFANO FONTANA
IN THE NEXT PAGE, VALENTINA WITH HER BROTHER STEFANO FONTANA

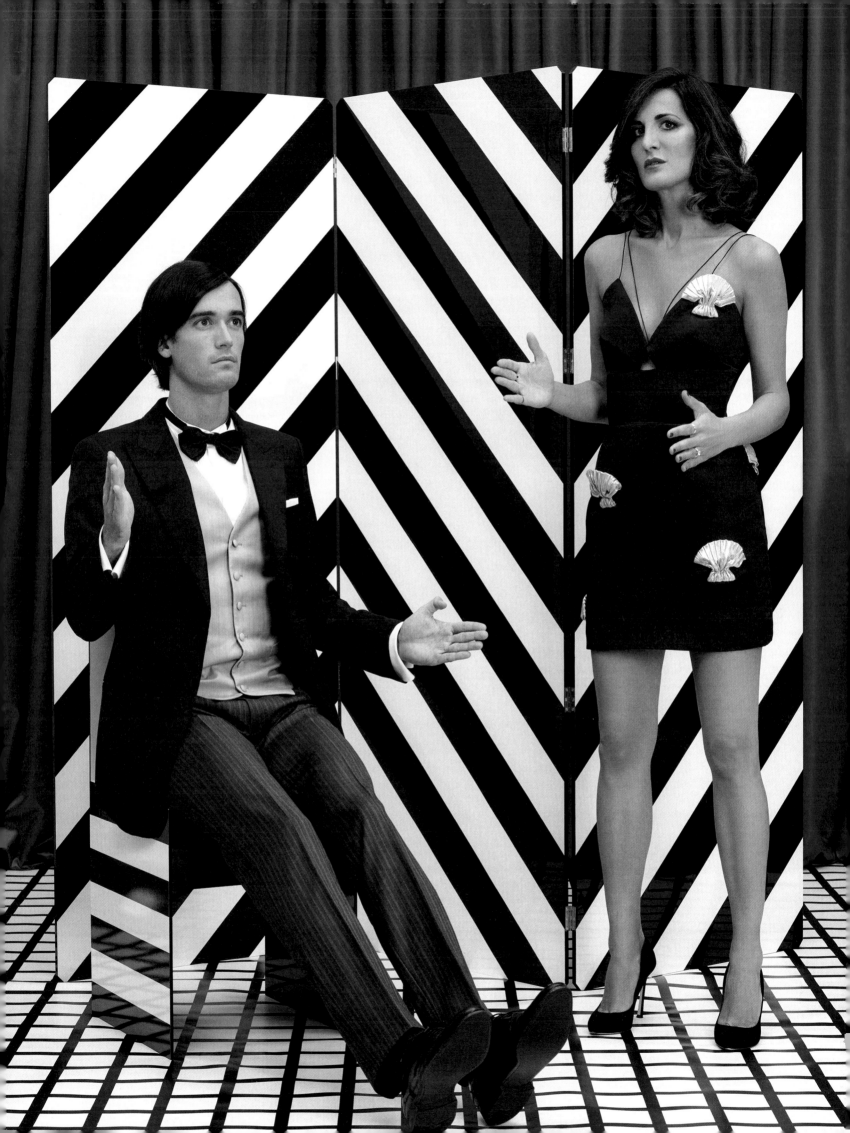

CREATIVITY

AZIZ SARIYER
LIMITED EDITION

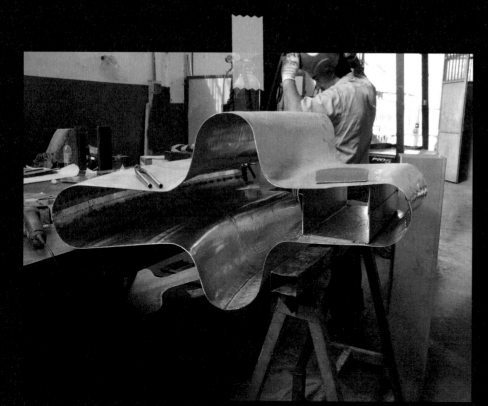

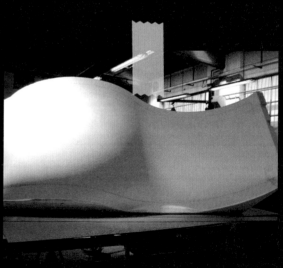

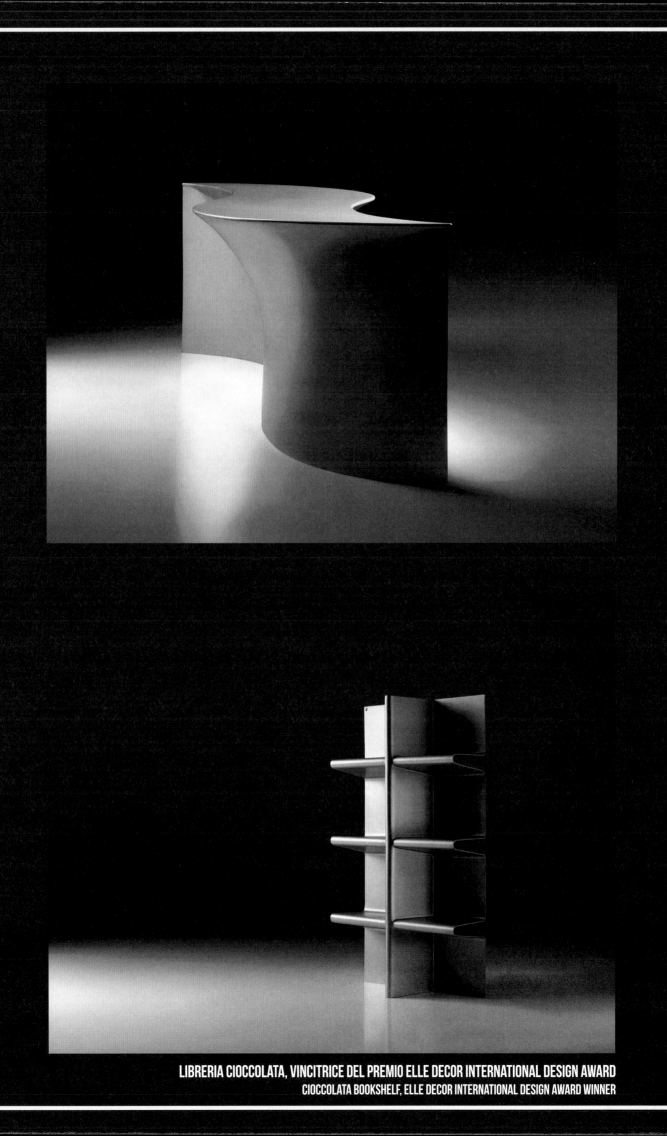

LIBRERIA CIOCCOLATA, VINCITRICE DEL PREMIO ELLE DECOR INTERNATIONAL DESIGN AWARD
CIOCCOLATA BOOKSHELF, ELLE DECOR INTERNATIONAL DESIGN AWARD WINNER

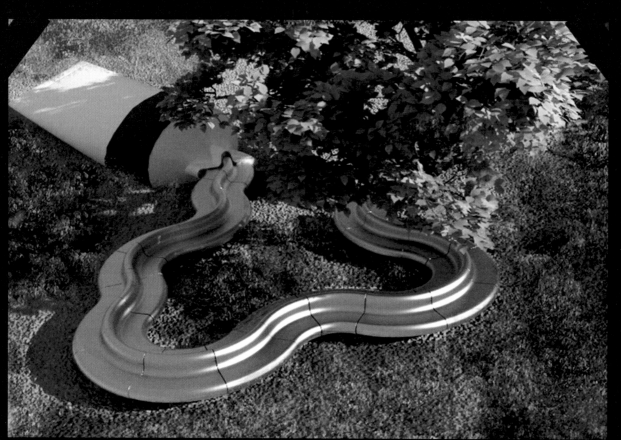

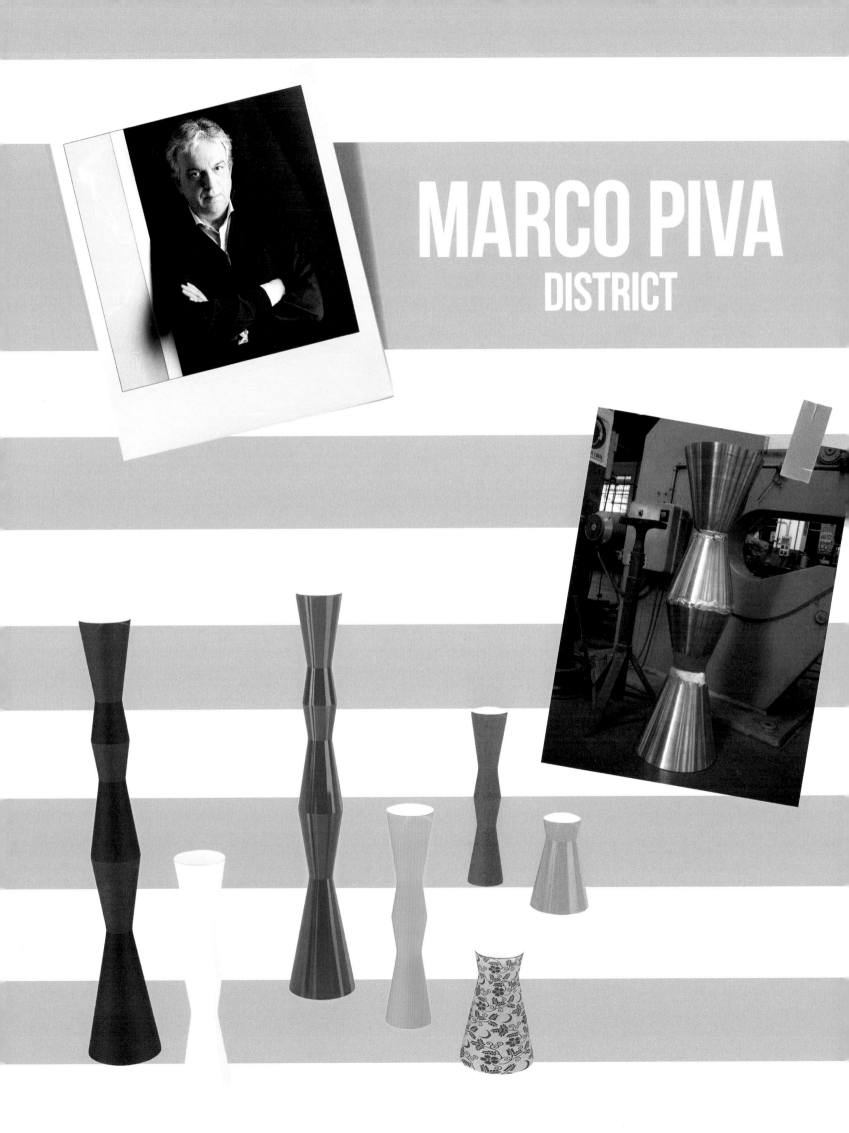

MARCO PIVA
DISTRICT

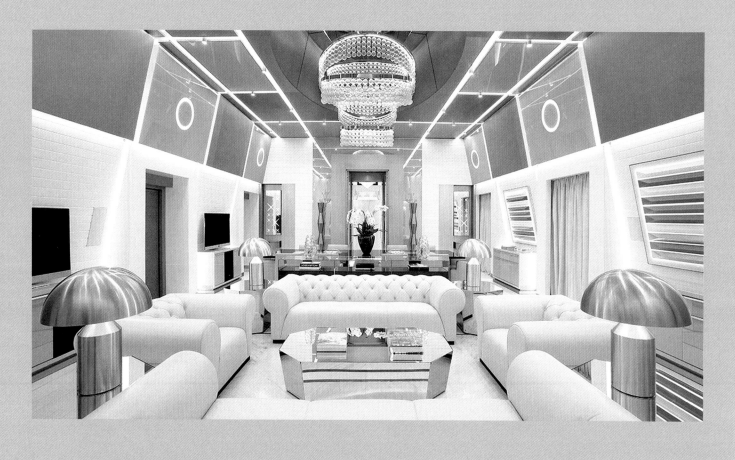

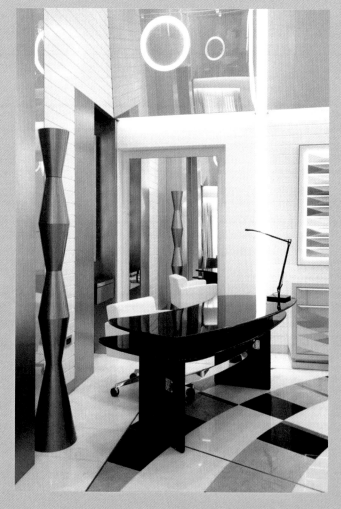

LAMPADE ULUS PERSONALIZZATE PER L'ESCLUSIVA KATARA SUITE
DEL GALLIA HOTEL DI MILANO
CUSTOMIZED ULUS LAMPS FOR THE EXCLUSIVE KATARA SUITE OF THE GALLIA
HOTEL IN MILAN

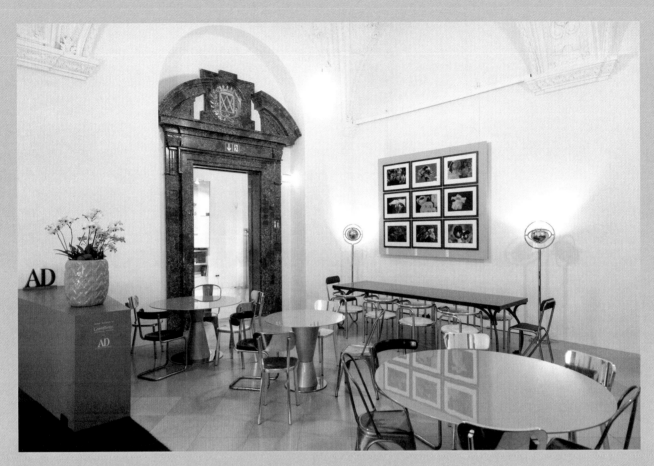

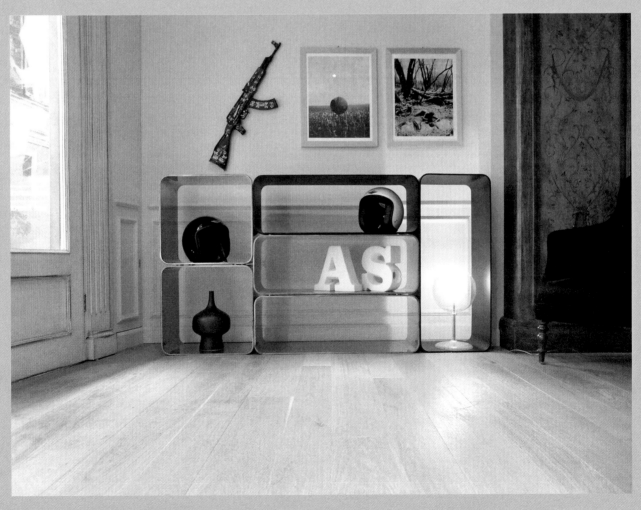

ELENA CUTOLO
FESTA MOBILE

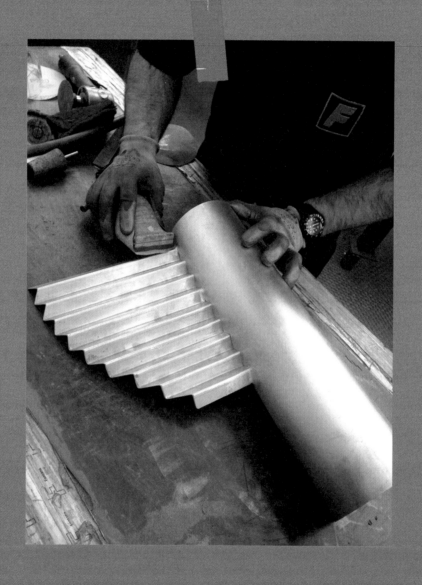

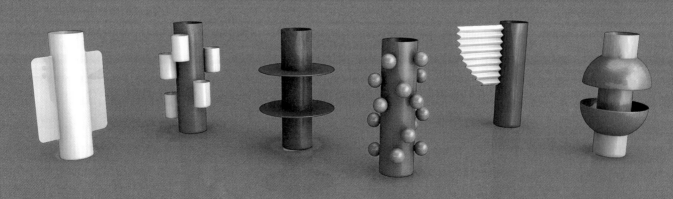

LUNA
CORNER
MIRROR

ANTONIO ARICÒ
GALACTICA

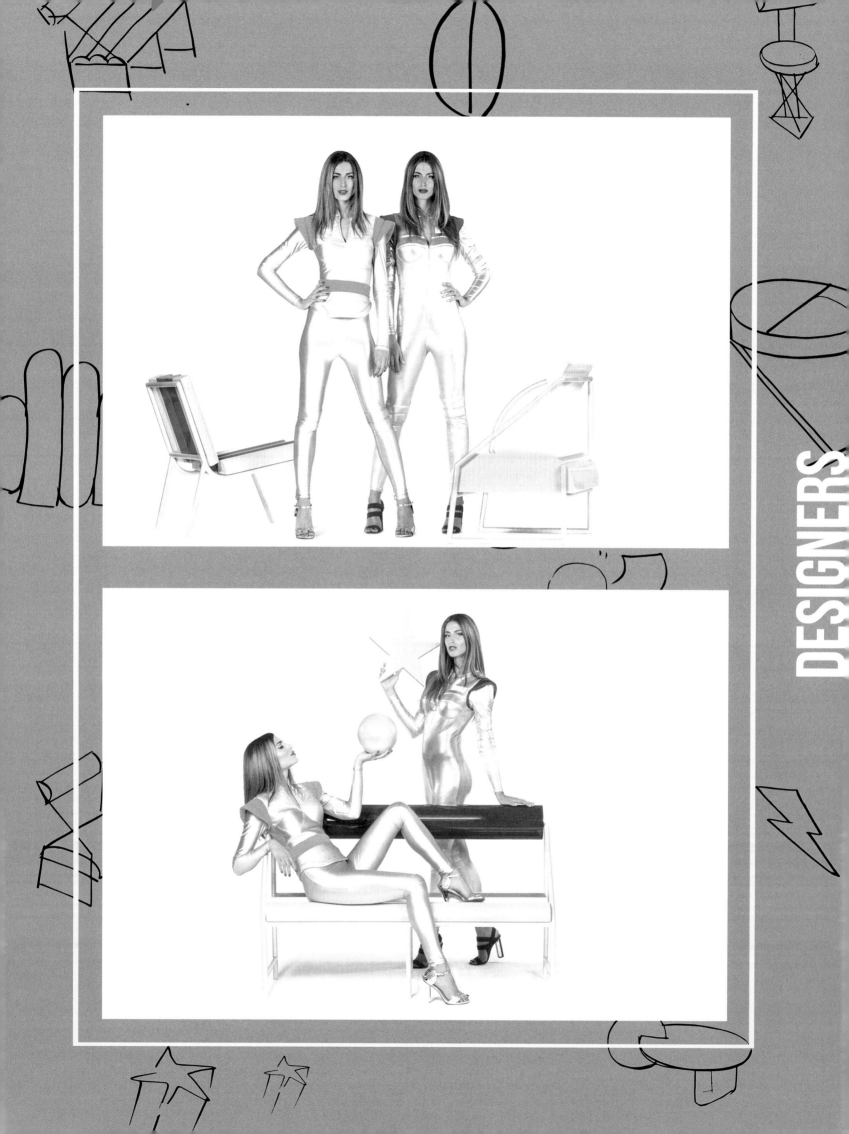

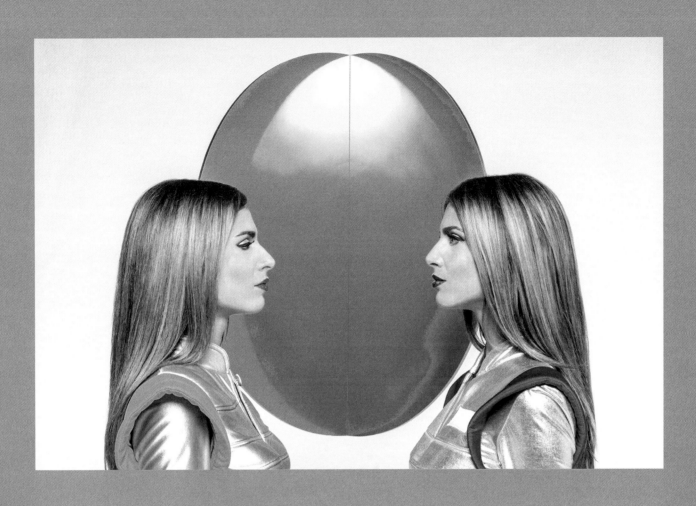

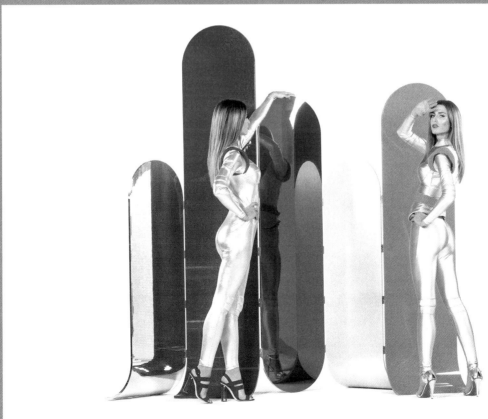

F Ro

Raw&Rainbow: geniale idea per celebrare i dieci anni di altreforme!!!

Cinque stili molto diversi tra loro ma accomunati da una grande attenzione alle lavorazioni e alle scelte cromatiche. Più che divertente il Gallo di Antonio Aricò, con le sue coloratissime piume. Non da meno l'elegante e vanesio Pavone che a testa alta mostra al mondo le sue splendide piume dorate.

Ma quanto bella e creativa è l'interpretazione della dea Juno, allegra e fantasiosa con la testa volante sostenuta dai grandi orecchini, in contrapposizione a Bruto, alluminio allo stato puro, formale e sofisticato.

Marcantonio non finisce mai di stupirmi. Alla Terra e Dalla Terra... è riuscito poeticamente a dare anima all'alluminio. Adoro i suoi lavori da sempre... ho un debole per lui!

Alessandro Zambelli, tecnico e preciso, partecipa al successo della collezione con Architettura Domestica, rigorosa nei volumi geometrici, in contrapposizione al vortice della coloratissima Giostra.

Bravissimi Zanellato e Bortotto con l'elegante cavaliere corazzato e la dama di corte dai coloratissimi abiti, eleganti e composti... mi ricordano le pedine di una scacchiera.

Sono felice di aver tenuto a battesimo questo nuovo progetto che ha avuto molto successo non solo con la stampa ma anche nelle vendite... complimenti a tutti!

Congratulazioni Valentina, hai realizzato con i tuoi giovani designer una entusiasmante collezione, sia per originalità che maestria nella realizzazione.

Continua in questo progetto con il tuo grande entusiasmo e arrivederci al prossimo Salone.

Rossana Orlandi

Raw&Rainbow: brilliant idea to celebrate the tenth anniversary of altreforme!!!

Five styles completely different from each other but united by close attention paid to workmanship and colour choices.
Antonio Aricò's Gallo with its colorful feathers was more than just funny; not least, the elegant and vain Pavone with its head held high showing to the world its beautiful golden feathers.
How beautiful and creative the interpretation of the goddess Juno, cheerful and imaginative with her detached head supported by giant earrings, in contrast to Bruto, pure aluminium, formal and sophisticated.
Marcantonio never ceases to amaze me. Dalla Terra and Alla Terra… He managed poetically to give a soul to aluminium.
I love his work… I have a soft spot for him!
Alessandro Zambelli, technical and precise, participated in the success of the collection with Architettura Domestica, rigorous in geometric volumes, as opposed to the vortex of the colourful Giostra.
Well done, Zanellato and Bortotto, with your elegant armoured knight and court lady dressed up in colourful, fancy clothing that remind me of pawns on a chessboard.
I am happy to have been god-parent to this new project that attained such a brilliant success not only with the press but also in sales… compliments to everybody!
Congratulations Valentina, you have created an exciting collection with your young designers, both for originality and mastery of execution.
Continue to pursue this project with your great enthusiasm; see you at the next Salone.

Rossana Orlandi

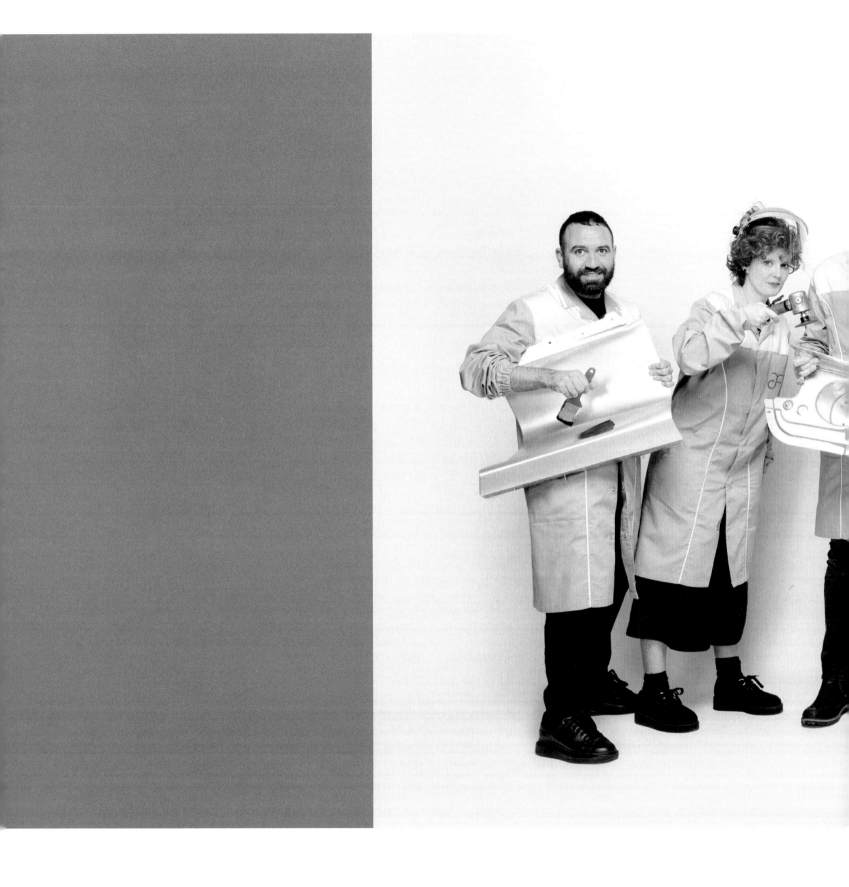

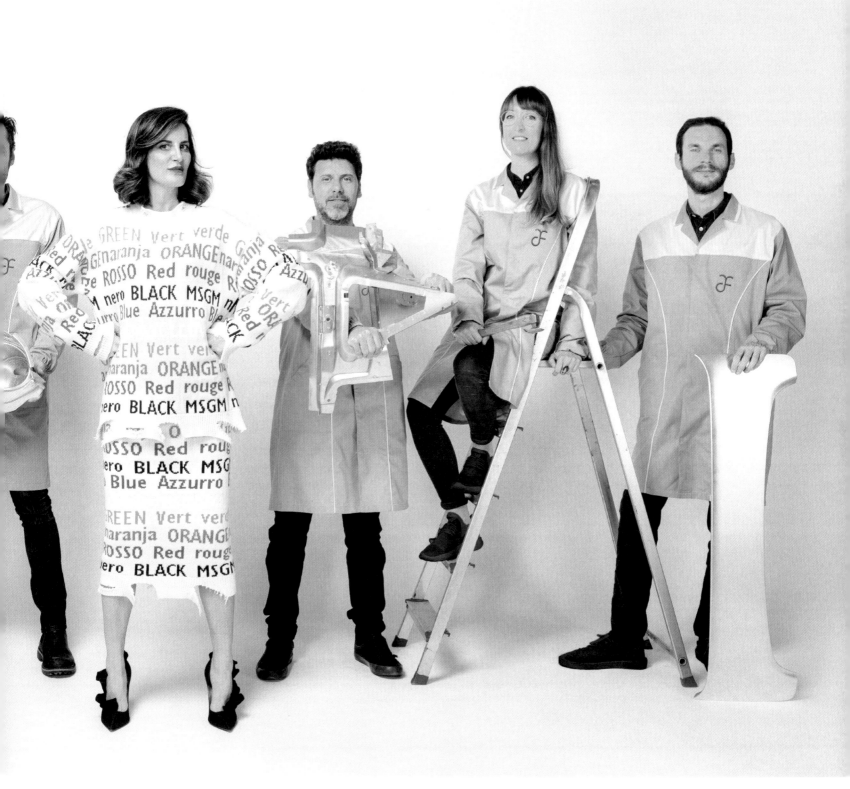

RAW&RA NBOW

ANTONIO ARICÒ SERENA CONFALONIERI MARCANTONIO ALESSANDRO ZAMBELLI ZANELLATO/BORTOTTO

ART DIRECTION VALENTINA FONTANA

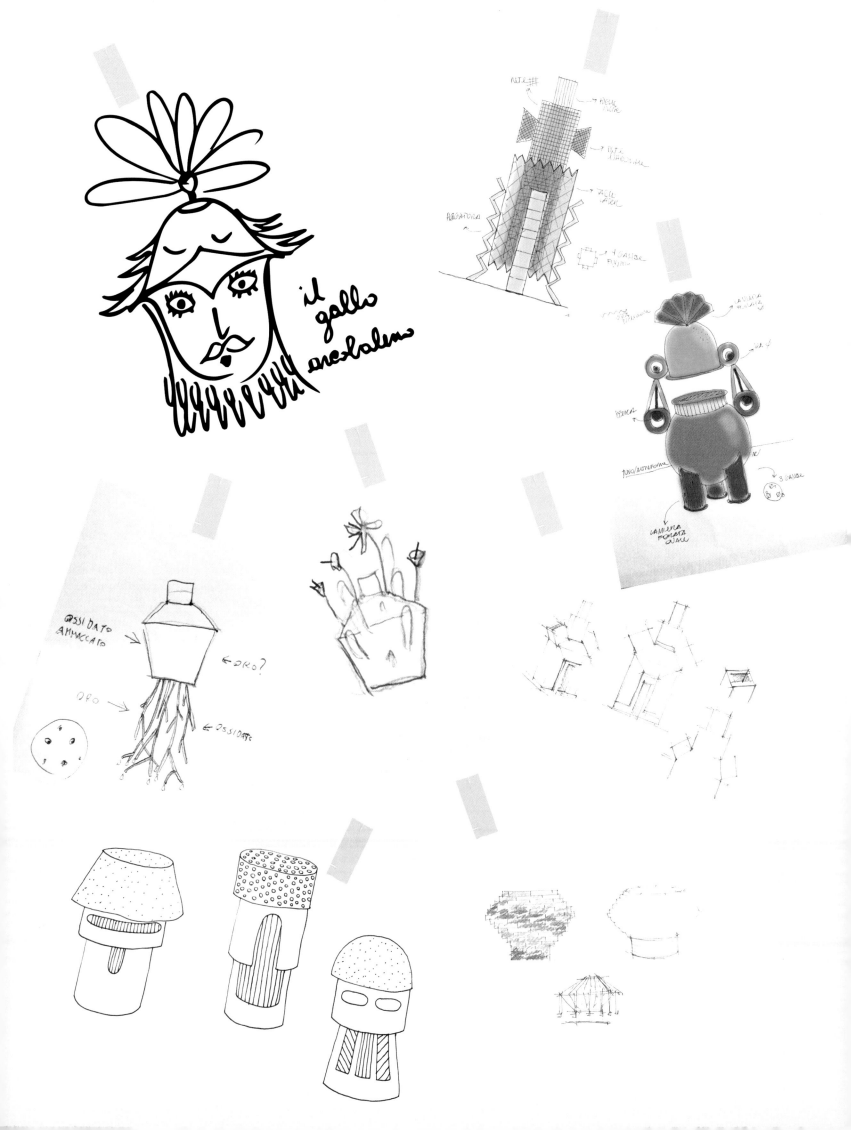

il gallo metabolemm

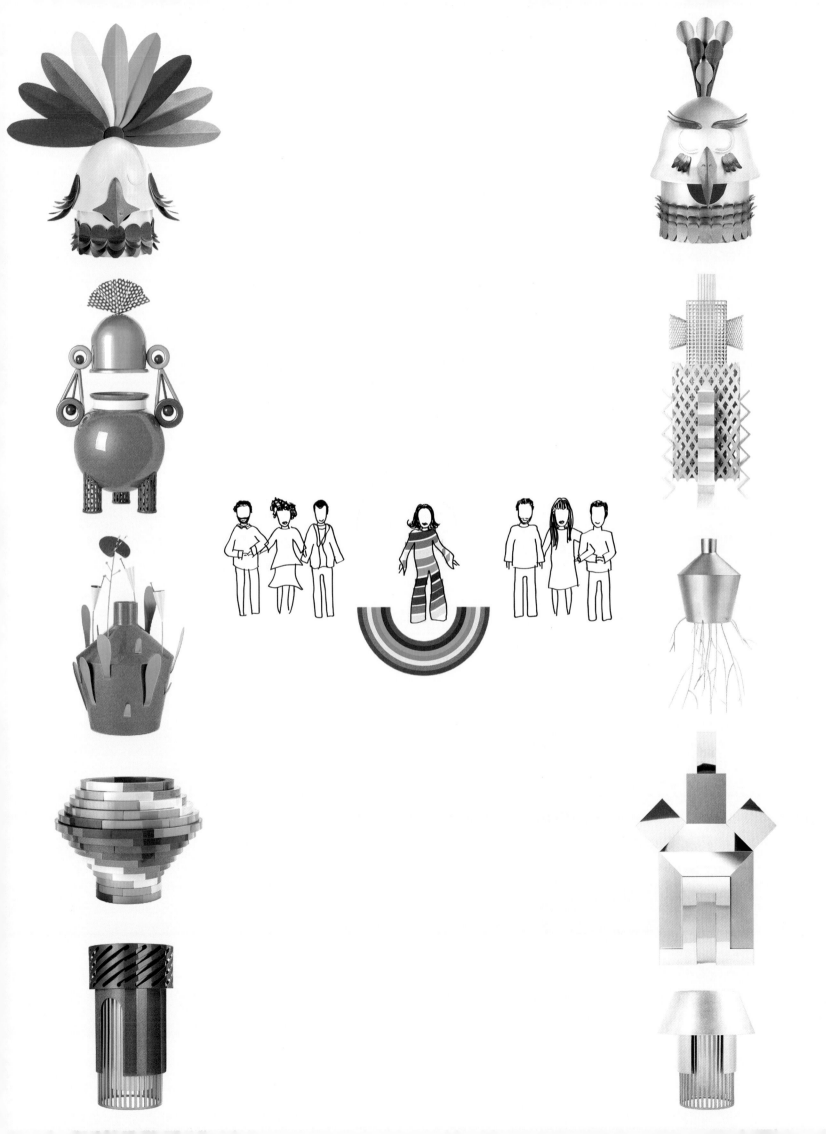

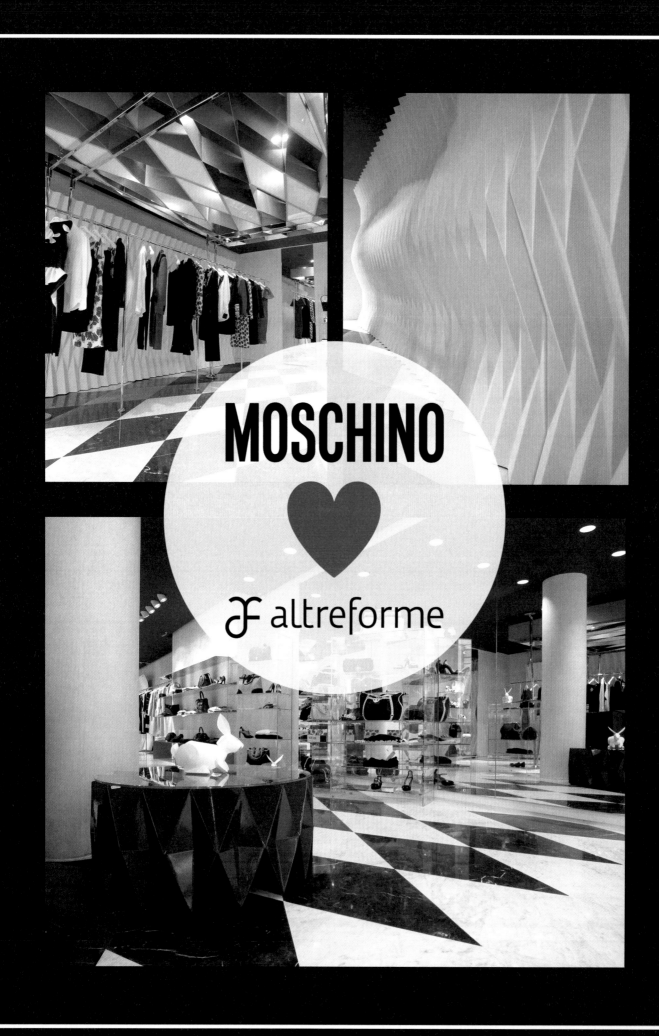

BOUTIQUE MOSCHINO, RUE DU FAUBOURG SAINT-HONORÉ, PARIGI, ARREDATA DA ALTREFORME
MOSCHINO BOUTIQUE, RUE DU FAUBOURG SAINT-HONORÉ, PARIS, FURNISHED BY ALTREFORME

ARLECCHINO

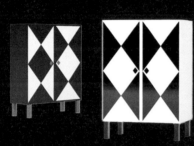
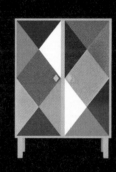
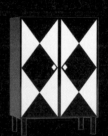

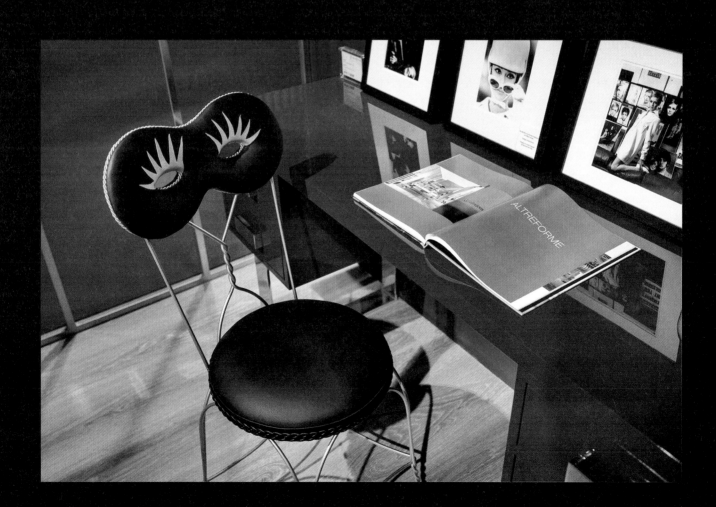

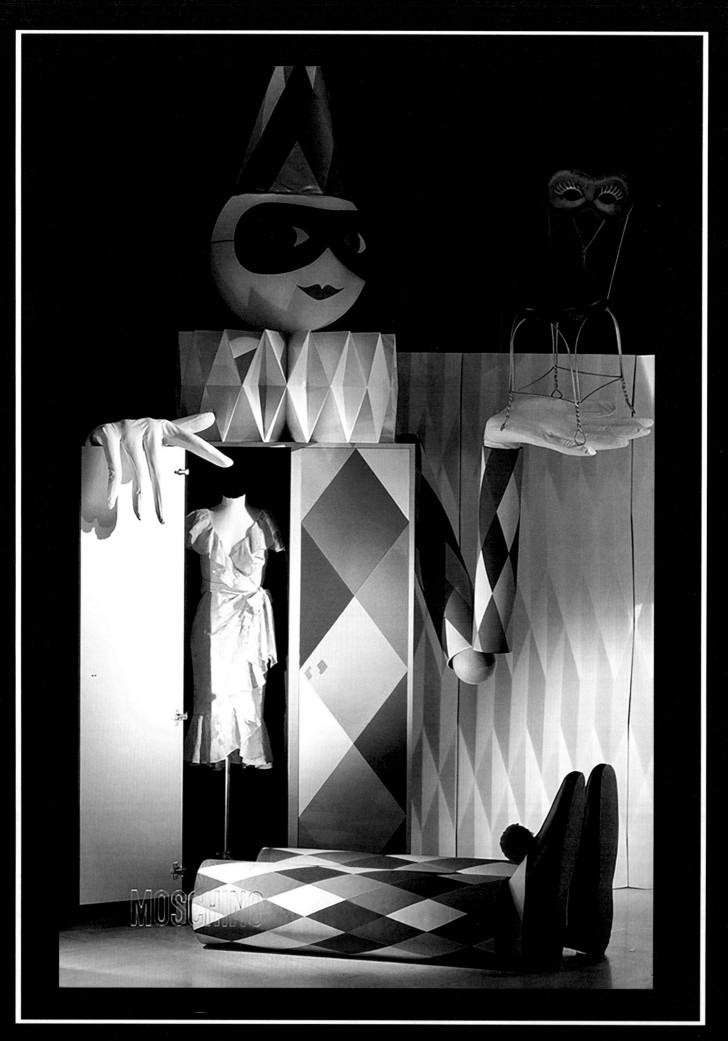

VETRINA BOUTIQUE MOSCHINO, VIA SANT'ANDREA, MILANO, CON ARREDI ALTREFORME
MOSCHINO BOUTIQUE WINDOW, VIA SANT'ANDREA, MILAN, WITH ALTREFORME FURNITURE

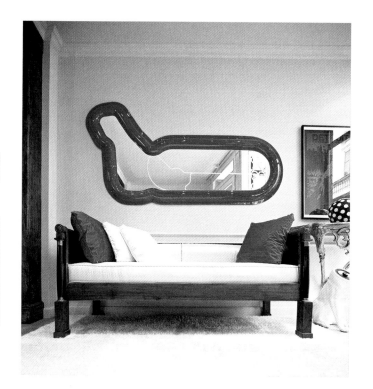

MONZA, DESIGN VALENTINA FONTANA
LICENSED BY AUTODROMO NAZIONALE MONZA

*"Sarà tutte le strade della terra strette in una,
e sarà dove sognava di arrivare chiunque sia mai partito"
"It will represent the roads of the world, hold tight in one,
and it will be, where whoever has ever left, dreamt of coming"
Questa Storia, Alessandro Baricco, Fandango Libri*

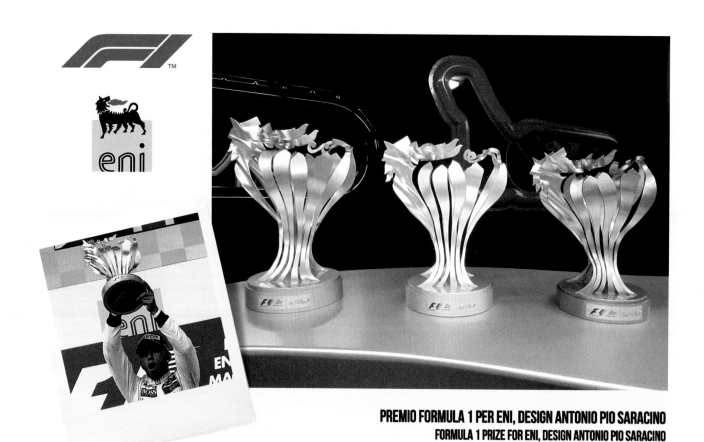

PREMIO FORMULA 1 PER ENI, DESIGN ANTONIO PIO SARACINO
FORMULA 1 PRIZE FOR ENI, DESIGN ANTONIO PIO SARACINO

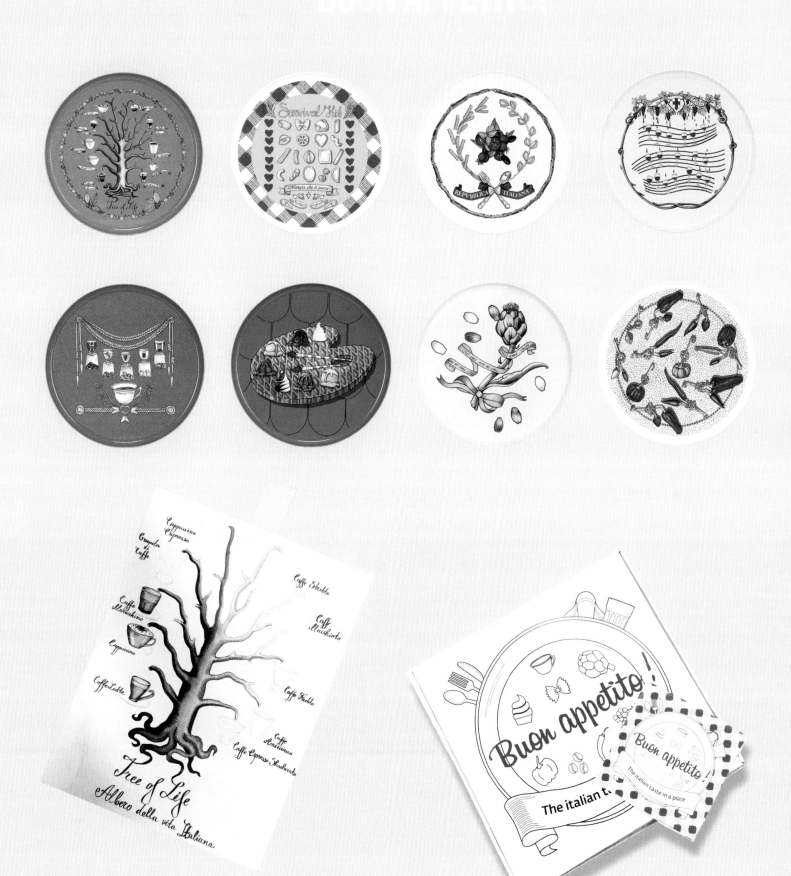

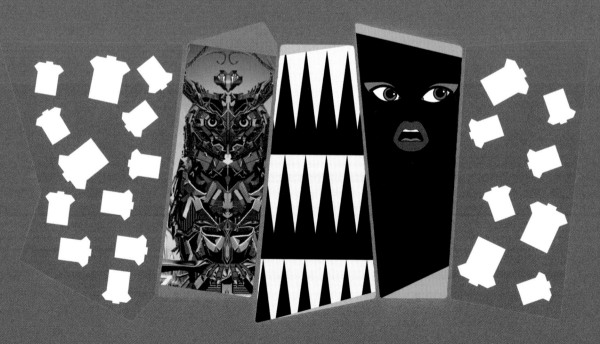

Fausto Puglisi

Corto Moltedo

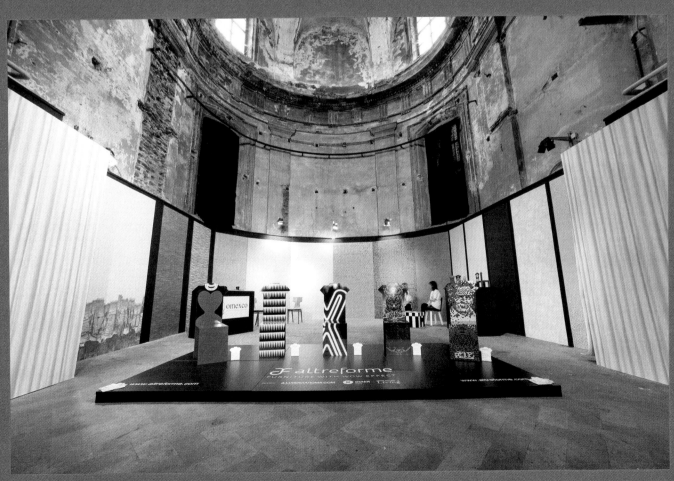

DA SINISTRA A DESTRA: YAZBUKEY, FAUSTO PUGLISI, CORTO MOLTEDO, MANISH ARORA E KTZ
FROM LEFT TO RIGHT: YAZBUKEY, FAUSTO PUGLISI, CORTO MOLTEDO, MANISH ARORA AND KTZ

HOME SWEET HOME

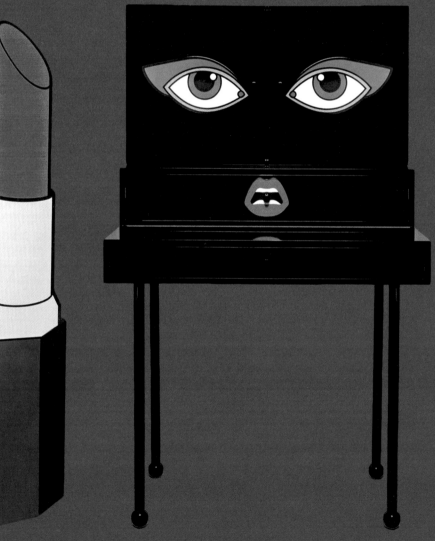

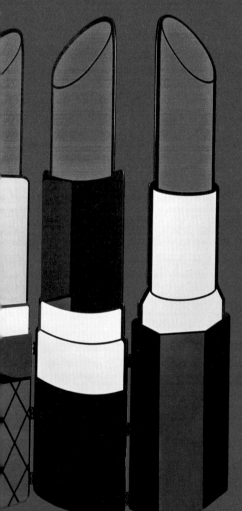

COLLABORATIONS

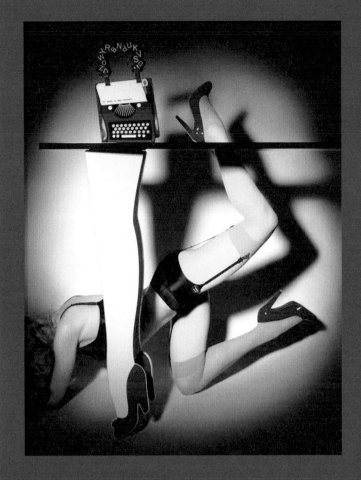
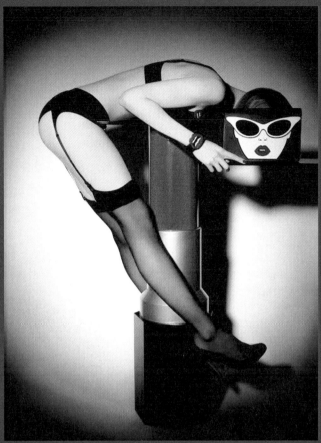

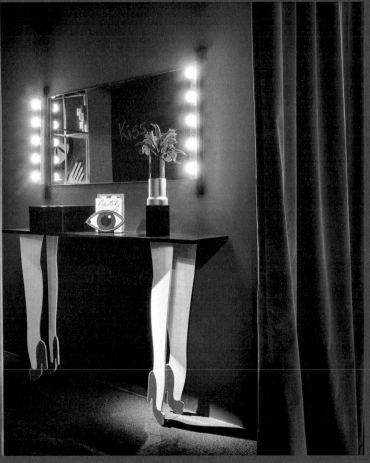

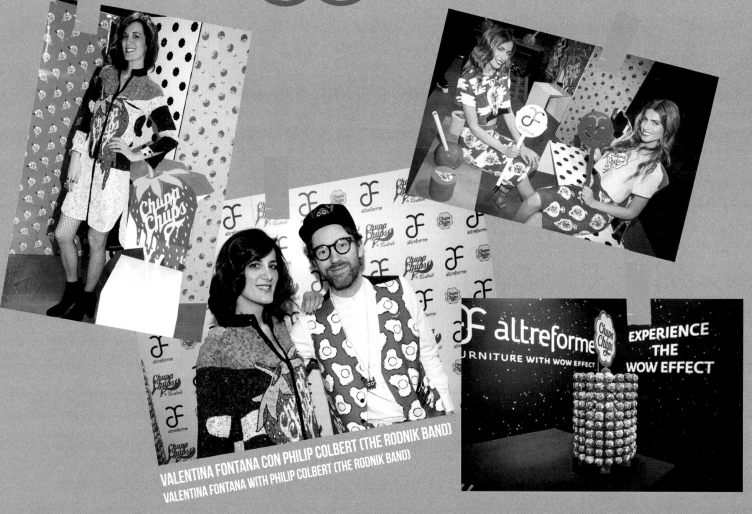

VALENTINA FONTANA CON PHILIP COLBERT (THE RODNIK BAND)
VALENTINA FONTANA WITH PHILIP COLBERT (THE RODNIK BAND)

COLLABORATIONS

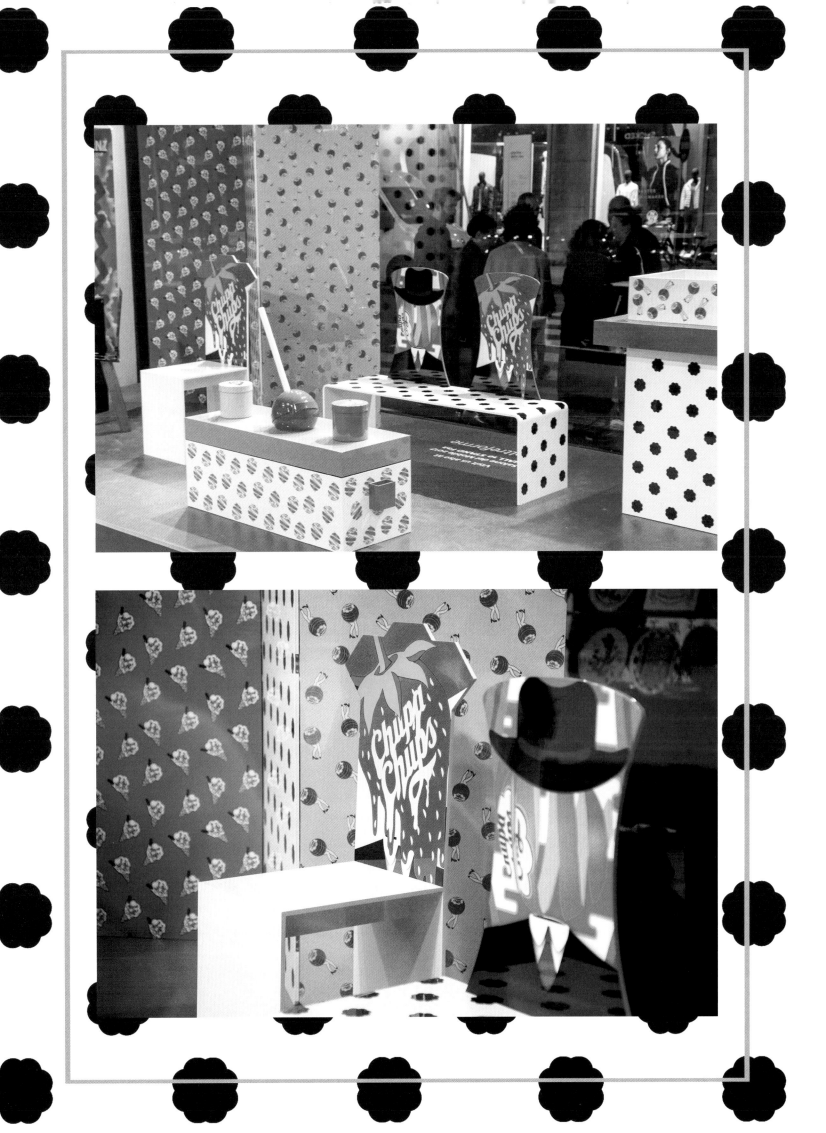

SOFIA BORDONE

EDITORIALE DOMUS CEO

Lessico familiare. Più di tutte le cose che abbiamo fatto insieme, tipiche di una profonda amicizia, penso che quello che mi accomuna con Valentina sia il lessico. Un linguaggio fatto di parole, ma prima ancora di silenzi, valori, esempi che affondano nella storia delle nostre due famiglie.
Un vero e proprio lessico familiare dove la pazienza e la dedizione s'intrecciano alla passione e alla visione, illuminando nessi nascosti che rendono i nostri percorsi astrali diversi e uguali allo stesso tempo.

Valentina ha respirato l'odore delle carrozzerie in alluminio, preferite dalle più importanti case automobilistiche del mondo. E anche io sono cresciuta in una famiglia dove si è creato qualcosa che prima non c'era, una casa editrice di motori, design, cucina e turismo. La fabbrica, la redazione: luoghi diversi dell'innovazione che raccontano la medesima traiettoria esistenziale che trasforma la forma in sostanza tracciando i profili di un modo tutto particolare di fare imprenditoria. Il modo italiano che nessuna globalizzazione mai potrà cambiare.
In questo lessico fatto di coincidenze familiari e storie personali c'è però una parola che forse più di altre aiuta a capire: stile. Stile inteso come quotidiano esercizio di destrezza tra dedizione e fantasia, rigore e volo, attenzione maniacale al dettaglio e capacità di visione aperta. Il mio l'ho appreso soprattutto da mia mamma, che mi ha cresciuta nei giornali, nell'importanza di continuare a farli, accudirli e crescerli anche quando l'orizzonte s'offusca. Da lei ho imparato il valore delle sfumature, il senso dei contrappunti, il segreto dei fraseggi e delle armonie sottili che rivelano, per chi sa vedere, la qualità di un pensiero e di un prodotto editoriale.

Proprio come il papà di Valentina che le ha insegnato a dar forma all'alluminio senza ancorarla alla tradizione, a liberare la sua fantasia di artista – perché l'imprenditrice Valentina è prima di tutto un'artista – verso altri orizzonti, nuovi mari dove esprimersi e lasciare la scia.

Un segno unico e inimitabile, quello di *altreforme*, il progetto di Valentina nato dieci anni fa dall'idea eccentrica di applicare l'alluminio all'arredamento facendolo diventare come un guanto di velluto. Espressivo e forte, come la copertina di un magazine.

Ricordo bene ogni fase di questa nascita: l'idea, il confronto per la scelta del marchio e i primi pezzi realizzati.

Per chi è cresciuto come noi, l'innovazione è qualcosa di più di una diversificazione del business, è la necessità di sfidarsi ogni giorno, raccontando storie nuove con lo stesso linguaggio, che grazie al tempo e alla passione proietta il valore della tradizione verso il futuro. Perché come ripete sempre Valentina "è solo il tempo che dedichi alla tua rosa che rende la tua rosa importante".

Valentina è una persona solare, coraggiosa, entusiasta, un'imprenditrice che conosce le strategie, ma preferisce continuare ad affidarsi all'istinto perché sa che solo l'istinto ti fa fare la scelta giusta. Non ama i preamboli, Valentina, arriva dritta al punto, provoca e sorride. Continua a creare sottraendo all'alluminio tutte le sovrastrutture per arrivare in profondità, all'essenza, al cuore della forma assoluta. Una volta lì, grazie alla scelta di collaboratori d'eccezione, la fa fiorire in altre forme, che diventano espressioni di uno stile di vita più che di prodotti d'arte.

Era quindi naturale che quando ho dovuto scegliere l'arredamento del mio ufficio, dove come tutti passo la maggior parte della mia giornata, non potevo che rivolgermi a lei, che per me e per Domus ha creato un set unico, originalissimo, capace di interpretare la mia personalità nel suo linguaggio. Un linguaggio che mi è familiare perché è anche il mio.

Proprio come il vassoio che ha pensato per celebrare i sessant'anni di Quattroruote, un oggetto che sa sintetizzare i valori del brand meglio di qualunque strategia di marketing: leggero, lucente, utilissimo e sostenibile perché totalmente riciclabile. Una creazione come tutte le altre di Valentina, una prova di design che esalta la materia e la purezza delle idee di chi l'ha concepito.

Qualità come questione di dettagli. Stile come quotidiana ricerca dell'eccellenza. A molti anni di distanza dal nostro primo incontro, penso che il modo migliore di celebrare Valentina e la sua creazione sia di guardarla per ciò che è: l'esito di un'imprenditrice che prima ancora è un'artista. L'evoluzione di un lessico che cresce, cambia ma è capace di rimanere sempre se stesso.

Cento di questi giorni, amica mia.

Sofia Bordone

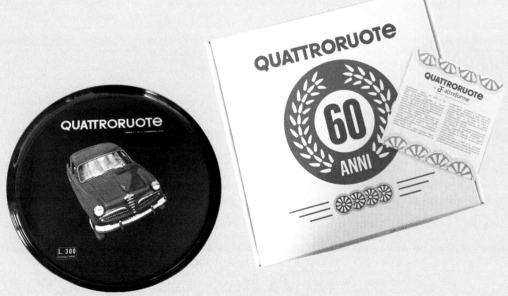

QUATTRORUOTE

FAMILY LEXICON

Family lexicon. More than everything else we have done together - those typical things close friends do - what Valentina and I really share is a lexicon. A language made of words but especially of silence, values and models to imitate that are embedded in the history of our two families and our thesaurus in which patience and dedication intertwine with passion and vision to shed light on a hidden nexus that makes our astral journeys dissimilar but similar at the same time.

Valentina has always breathed in the smell of the aluminium car bodies sought after by the world's most prestigious automotive manufacturers. I too grew up in a family who produced something - magazines about motors, design, cuisine and tourism to fill a gap in the publishing world. The factory on one hand, the editing room on the other; different venues of innovation recounting identical existential trajectories that transform form into substance laying the foundations for a special way of doing business, the Italian way, which globalisation can never change.

In this lexicon made up of family coincidences and personal histories, there is one word which describes this better than others: style. Style taken as a constant juggling of commitment and creativity, constraint and unconstraint, obsessive attention to detail and open-mindedness. I learned my style primarily from my mother who brought me up in the world of newsprint; the importance of publishing day after day, tending to news even in the darkest of hours. From her I learned the value of nuances, the sense of counterpoint in critical thinking, the secret to phrasing and subtle concordance that reveal the quality of an editorial and a thought to those who are capable of seeing. With this same approach, Valentina's father taught her how to shape aluminium without weighing it down with tradition and how to free her artistic fantasy - because Valentina the entrepreneur is, first of all, an artist - letting it soar over uncharted horizons and oceans, leaving her wake behind.

A unique and inimitable symbol, altreforme *is the name of Valentina's project that sprung forth ten years ago from her original idea of adapting aluminium for interior decor and making it as smooth and soft as a velvet glove; as expressive and strong as a magazine cover. I remember each and every phase of the launch: the idea, the discussion over the brand name and the first pieces she created.*

For those who were raised as we were, innovation is something more than a simple business diversification strategy. It's the need to challenge yourself each day, and to recount new stories with old words, which, in time, passionately project the value of tradition into the future. As Valentina is fond of saying, "It's only the amount of time you dedicate to your rose that makes it important."

Valentina has an outgoing personality. She is courageous and enthusiastic, a businesswoman familiar with strategy who prefers to trust her instinct because she knows that only instinct lets you make the right choice. Not one for preambles, Valentina gets straight to the point, stirs things up and smiles and gets on with creating her pieces, paring all superfluous elements from the aluminium to reach its core, its essence, the heart of its absolute form. Once there, thanks to her team of collaborators, she makes it blossom into other shapes that become an expression of a way of life more than a work of art.

When it came time for me to choose furnishings for my office, where I spend most of my day, it was only natural that I turned to her. Valentina created for Domus and me a unique, highly original setting that interprets my personality in her language. A language I am familiar with because it is also my language.

Like the tray she created for the sixtieth anniversary of Quattroruote magazine that synthesises the brand value better than any marketing strategy ever could: lightweight, shiny, very useful, sustainable - and 100% recyclable. A Valentina creation, like everything she puts her hands to, is proof that design exalts the material and the clarity of her ideas.

Quality in attention to detail. Style in the daily quest for excellence. I think the best way to celebrate Valentina and her creation many years after our first encounter, is to look at it for what it is: the success of a businesswoman who is first of all, an artist. The evolution of a lexicon that expands and changes but is capable of remaining the same.

Many happy returns, my dear friend.

Sofia Bordone

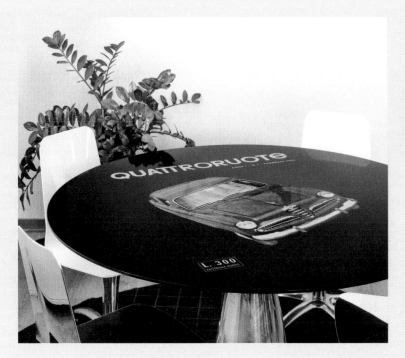

ICONICI ARREDI ALTREFORME PERSONALIZZATI PER L'UFFICIO DI SOFIA BORDONE
ICONIC ALTREFORME PIECES CUSTOMIZED FOR SOFIA BORDONE'S OFFICE

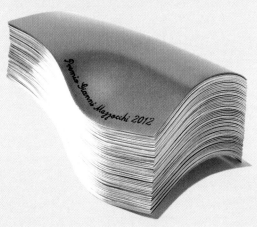

PREMIO GIANNI MAZZOCCHI, DESIGN ASIF&PERNILLA
GIANNI MAZZOCCHI PRIZE, DESIGN ASIF&PERNILLA

GIOVANNA MAZZOCCHI, PRESIDENTE EDITORIALE DOMUS, CON JOHN BARNARD
GIOVANNA MAZZOCCHI, EDITORIALE DOMUS PRESIDENT, WITH JOHN BARNARD

VALENTINA FONTANA CON ASIF&PERNILLA
VALENTINA FONTANA WITH ASIF&PERNILLA

COMMUNICATION

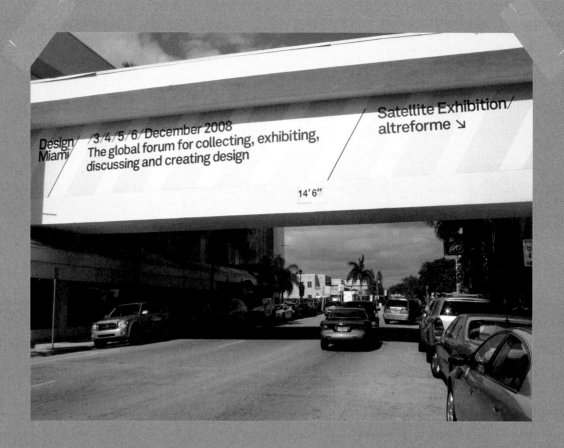

Design/
Miami/ 2008

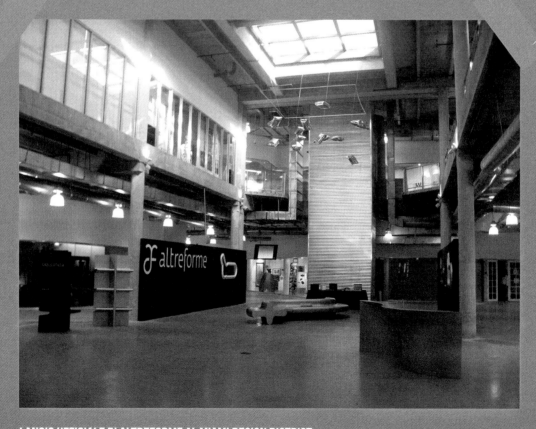

LANCIO UFFICIALE DI ALTREFORME AL MIAMI DESIGN DISTRICT
ALTREFORME OFFICIAL LAUNCH AT MIAMI DESIGN DISTRICT

FUORISALONE 2009
All begins flat

Ispirato dalle infinite possibilità dell'alluminio industriale, l'allestimento *All Begins Flat* a cura di Paul Cocksedge Studio coglie il suo aspetto essenziale, fornendo un'esposizione poetica della sua metamorfosi da lamiera a corpi tridimensionali. Che sia destinato a trasformarsi in autovetture, aerei od oggetti di design, l'alluminio è in origine un foglio piano a cui il processo produttivo conferisce poi la sua forma finale. Attraverso luce e movimento *All Begins Flat* esplora le proprietà del metallo in una suggestiva messa in scena interagendo con i complementi d'arredo prodotti da *altreforme*.

Inspired by the infinite possibilities of industrial aluminium, the installation All Begins Flat *by Paul Cocksedge Studio embraces its basic form, while providing a lyrical account of its passage from sheet metal to three-dimensional bodies. Whether destined to become cars, airplanes or design objects, the aluminium starts out as flat sheets, which are then shaped into their final forms in the manufacture process. Through light and movement* All Begins Flat *explores the material properties of the metal in a suggestive mise en scène in interaction with the furniture produced by* altreforme.

ALLESTIMENTO A CURA DI PAUL COCKSEDGE, NHOW HOTEL MILANO
SETTING BY PAUL COCKSEDGE, NHOW HOTEL MILAN

altreforme in wonderland

Scenografico allestimento realizzato in partnership con la Domus Academy, ispirato alla magia di Alice nel Paese delle Meraviglie e alla celebre *"tana del Bianconiglio"*, dedicato alla presentazione della collezione *Dream* e del servizio sartoriale di *altreforme*.

A spectacular installation realized in partnership with the Domus Academy, inspired by the magic of Alice in Wonderland and by the famous "Rabbit hole" to present the Dream collection and the altreforme *tailor made service.*

Festa mobile, Parigi anni '20

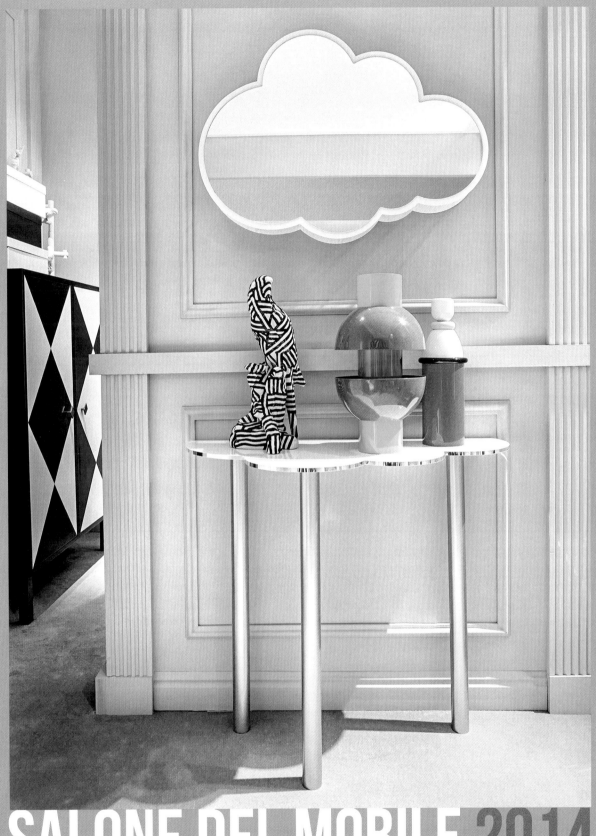

SALONE DEL MOBILE 2014

"Se hai avuto la fortuna di vivere a Parigi da giovane, dopo, ovunque tu passi il resto della tua vita, essa ti accompagna, perché Parigi è una festa mobile."
Ernest Hemingway

"*If you are lucky enough to have lived in Paris as a young man, then wherever you go for the rest of your life, it stays with you, because Paris is a moveable feast.*"
Ernest Hemingway

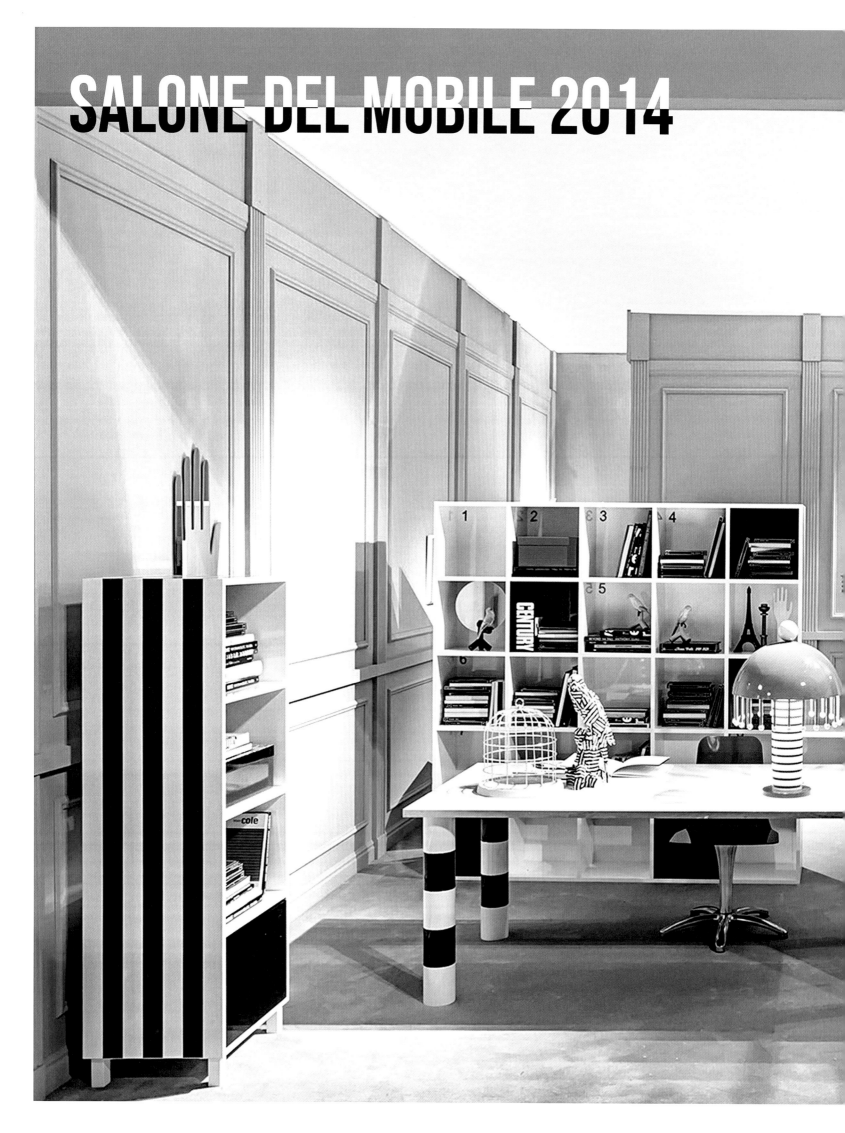

SALONE DEL MOBILE 2016

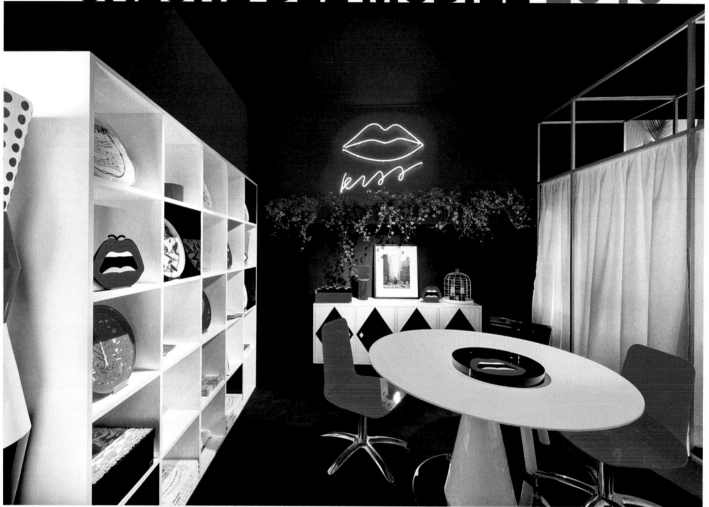

Les femmes de altreforme

altreforme celebra la femminilità con un allestimento pensato per ricreare diversi ambienti di una dimora retro-futuristica, tra toni dorati del Novecento e i neon-fluo più contemporanei.

altreforme *celebrates a women's world with a stand duplicating various rooms of a retro-futuristic home in twentieth century shades of gold and contemporary florescent neon colours.*

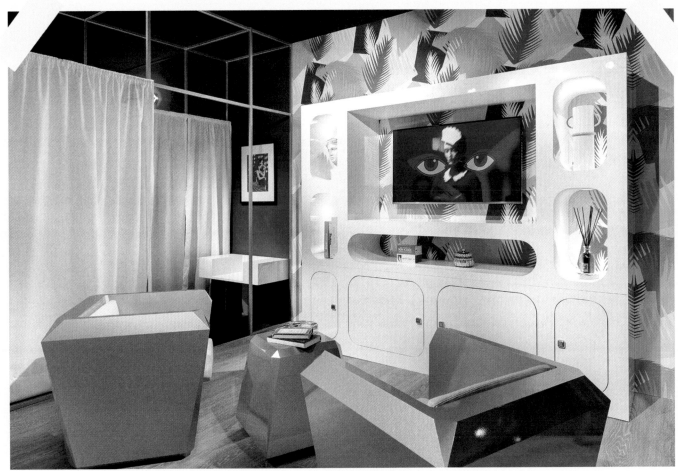

SALONE DEL MOBILE 2017

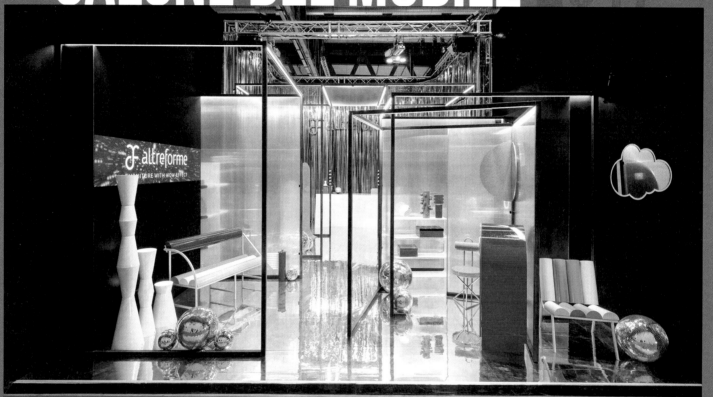

Metallic disco galaxy

Un'esposizione spaziale in cui gli arredi diventano navicelle interstellari e corpi extraterrestri dando vita ad una disco-galassia dai colori glitter-pop.

A stand straight from outer space where furnishings turn into space ships and alien bodies, to create a disco-galaxy in glitter-pop colours.

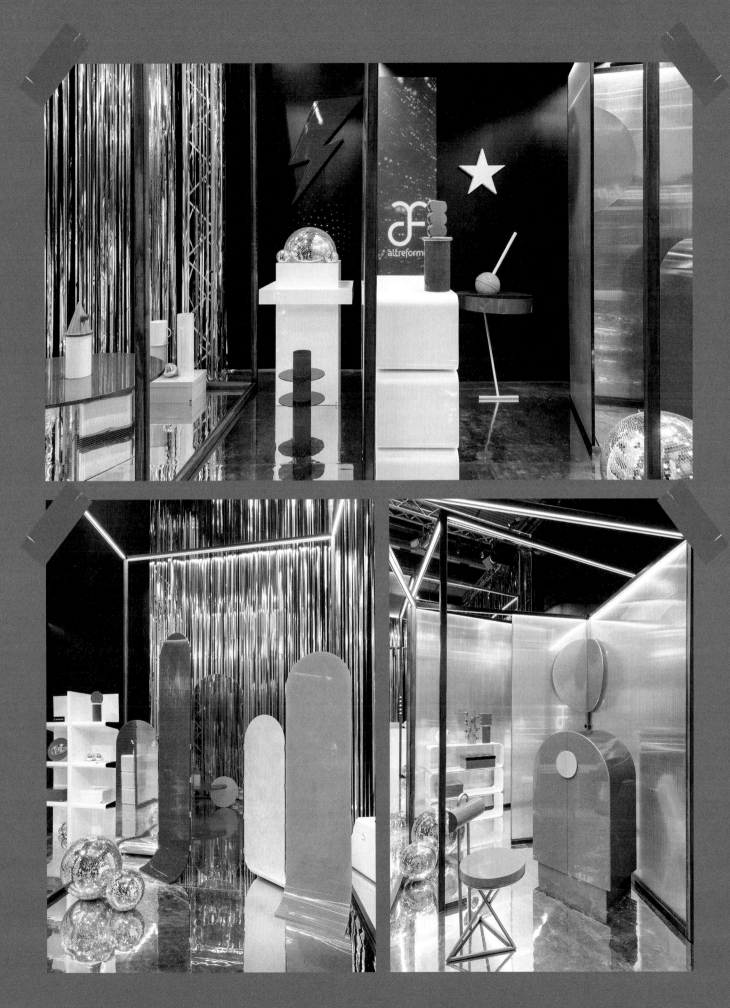

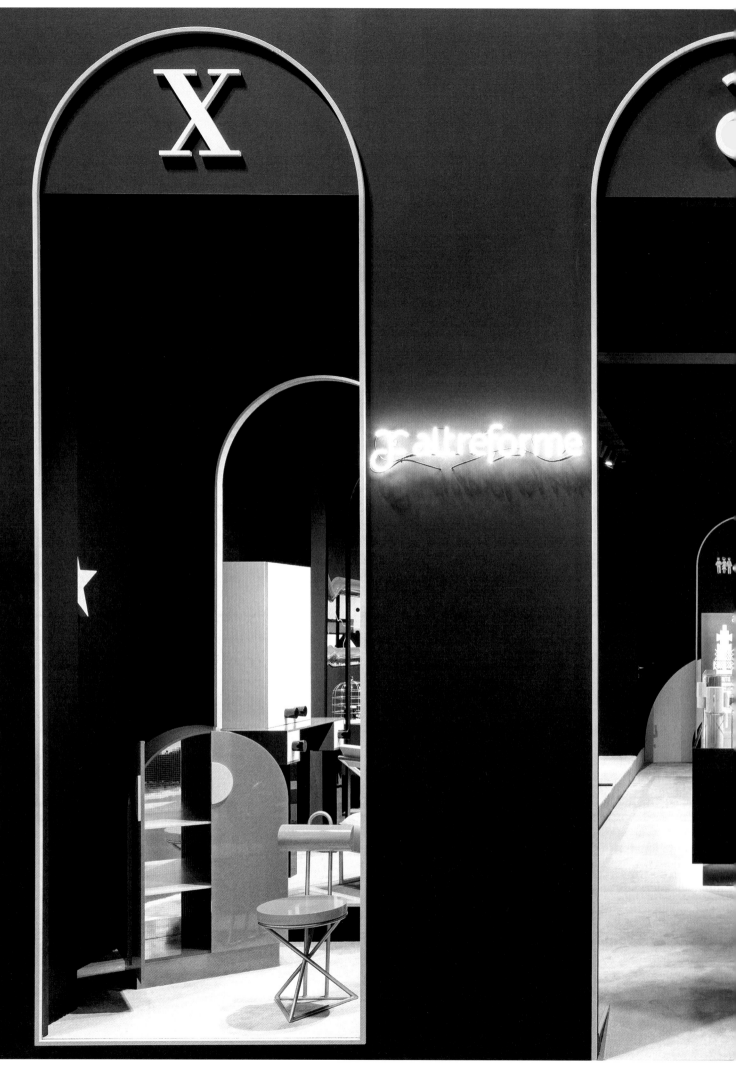

SALONE DEL MOBILE 2018

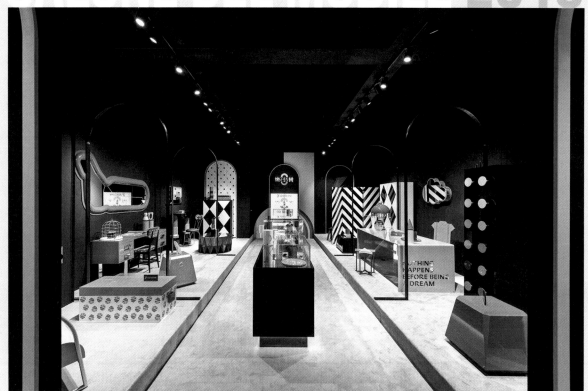

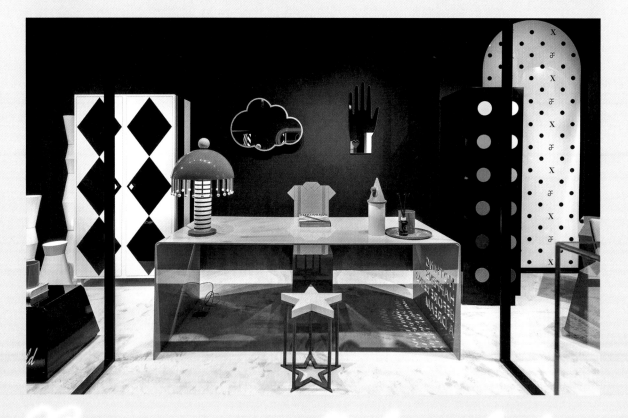

Allestimento dedicato al decimo anniversario che raccoglie i must-have delle collezioni realizzate in questi primi dieci anni in una esclusiva e coloratissima boutique.

Exhibition dedicated to the tenth anniversary; it gathers together the must-haves of this first ten years collections in an exclusive and colourful boutique.

FUORISALONE 2018

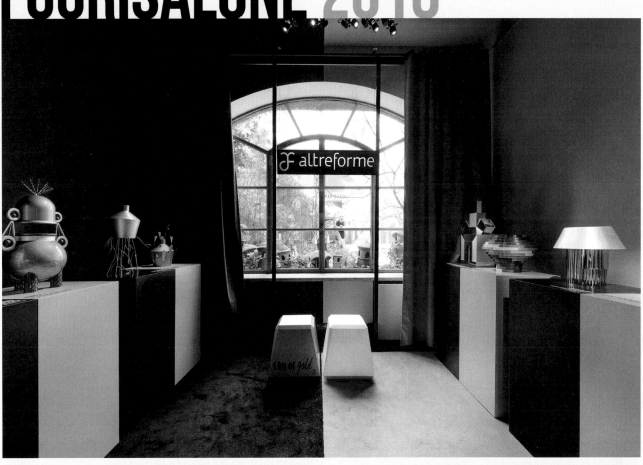

GALLERIA ROSSANA ORLANDI
ROSSANA ORLANDI GALLERY

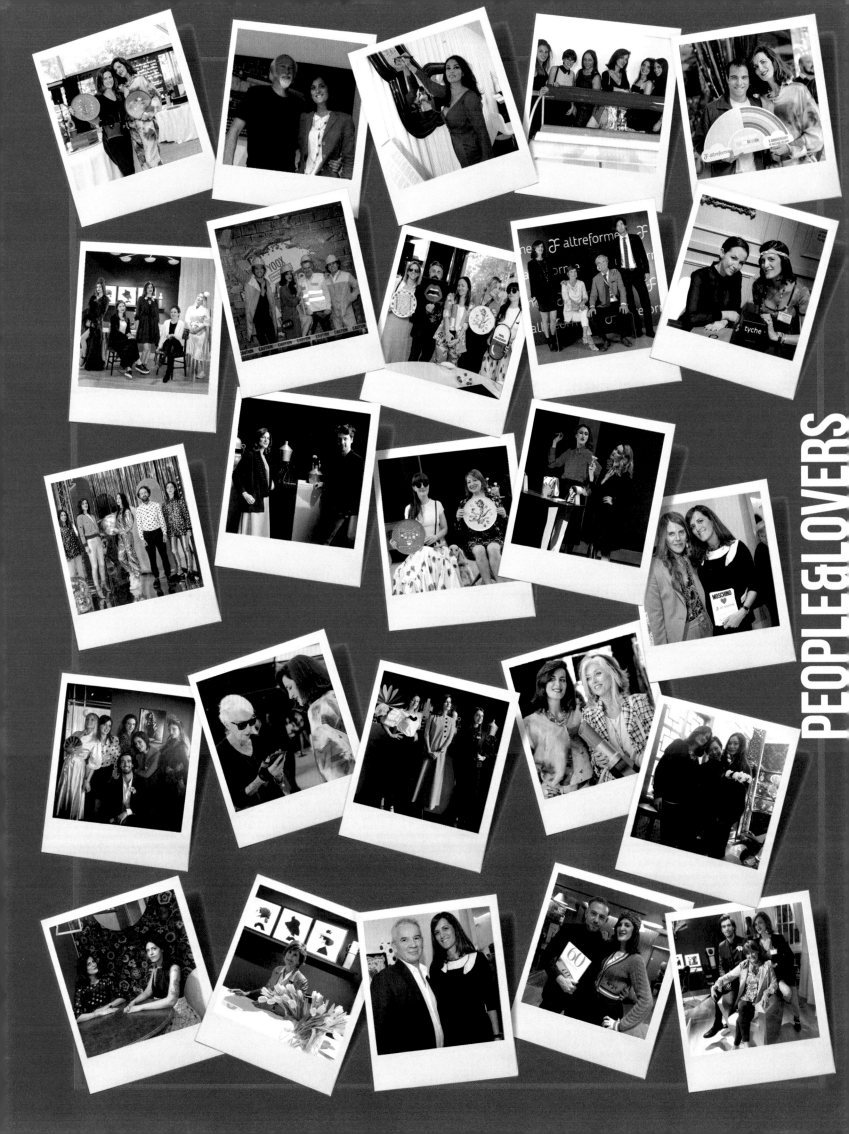

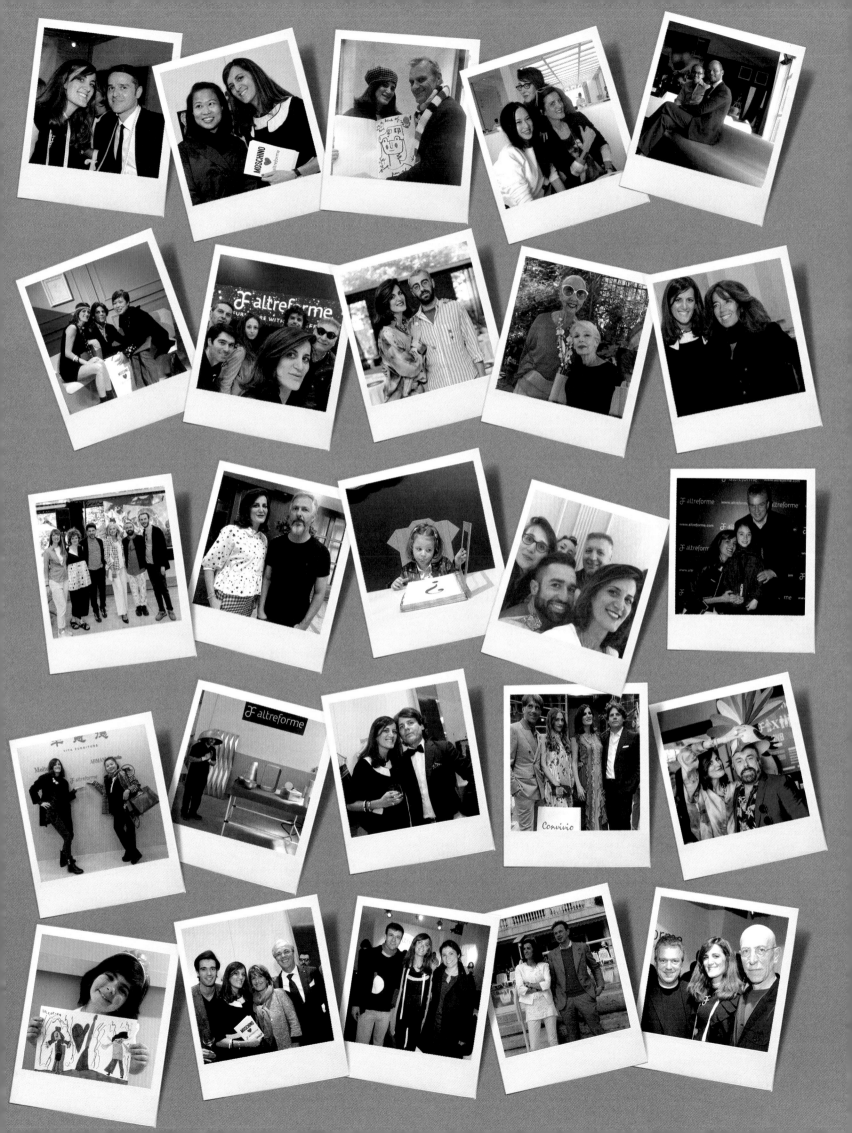

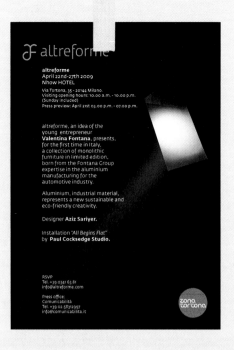

altreforme
April 22nd-27th 2009
Nhow HOTEL

Via Tortona, 35 - 20144 Milano.
Visiting opening hours: 10.00 a.m. - 10.00 p.m.
(Sunday included)
Press preview: April 21st 03.00 p.m. - 07.00 p.m.

altreforme, an idea of the
young entrepreneur
Valentina Fontana, presents,
for the first time in Italy,
a collection of monolithic
furniture in limited edition,
born from the Fontana Group
expertise in the aluminium
manufacturing for the
automotive industry.

Aluminium, industrial material,
represents a new sustainable and
eco-friendly creativity.

Designer **Aziz Sariyer**.

Installation "All Begins Flat"
by **Paul Cocksedge Studio**.

RSVP
Tel. +39 0341 63 81
info@altreforme.com

Press office:
Comunicabilità
Tel. +39 02 58312997
info@comunicabilita.it

zona Tortona

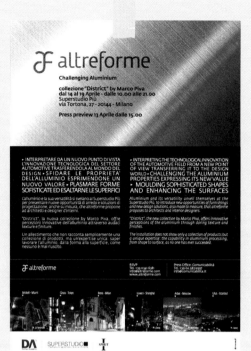

altreforme
Challenging Aluminium

collezione "District" by Marco Piva
dal 14 al 19 Aprile - dalle 10.00 alle 21.00
Superstudio Più
via Tortona, 27 - 20144 - Milano

Press preview 13 Aprile dalle 15.00

• INTERPRETARE DA UN NUOVO PUNTO DI VISTA
L'INNOVAZIONE TECNOLOGICA DEL SETTORE
AUTOMOTIVE TRASFERENDOLA AL MONDO DEL
DESIGN • SFIDARE LE PROPRIETA'
DELL'ALLUMINIO ESPRIMENDONE UN
NUOVO VALORE • PLASMARE FORME
SOFISTICATE ED ESALTARNE LE SUPERFICI

• INTERPRETING THE TECHNOLOGICAL INNOVATION
OF THE AUTOMOTIVE FIELD FROM A NEW POINT
OF VIEW TRANSFERRING IT TO THE DESIGN
WORLD • CHALLENGING THE ALUMINIUM
PROPERTIES EXPRESSING ITS NEW VALUE
• MOULDING SOPHISTICATED SHAPES
AND ENHANCING THE SURFACES

l'alluminio e la sua versatilità si svelano al Superstudio Più
per presentare nuove opportunità di arredo e soluzioni di
progettazione, anche su misura, che altreforme propone
ad architetti e designer d'interni.

"District", la nuova collezione by Marco Piva, offre
percezioni innovative dell'alluminio attraverso audaci
texture e finiture.

Un allestimento che non racconta semplicemente una
collezione di prodotti, ma un'expertise unica, saper
lavorare l'alluminio, dalla forma alla superficie, come
nessuno è mai riuscito.

Aluminium and its versatility unveil themselves at the
Superstudio Più, to introduce new opportunities of furnishings
and new design solutions, also made to measure, that altreforme
proposes to architects and interior designers.

"District", the new collection by Marco Piva, offers innovative
perceptions of the aluminium through daring texture and
finishes.

The installation does not show only a collection of products but
a unique expertise: the capability in aluminium processing,
from shape to surface, as no one has ever succeeded.

RSVP
Tel. +39 0341 6381
info@altreforme.com
www.altreforme.com

Press Office: Comunicabilità
Tel. +39 02 58312997
info@comunicabilita.it

DA SUPERSTUDIO

altreforme officina: l'alluminio, oltre la fantasia
altreforme officina: aluminium beyond fantasy

altreforme

12-17 Aprile 2011

Salone Internazionale del Mobile - dalle 09.30 alle 18.30
HALL 6 - stand C38bis, Fiera Rho Milano

Fuori salone - dalle 10.00 alle 19.00
SUPER altreforme:
SUPER, piazza San Marco 1 - Milano
Cocktail party 15 aprile ore...
Music designer: Mirko De Crescenzo

RSVP
Tel. +39 0341 6381
info@altreforme.com
www.altreforme.com

altreforme presenta officina, un
laboratorio che esprime il legame
solo apparentemente
distante tra il mondo della pura
tecnologia e quello della più geniale
creatività

In scena **due nuovi prodotti** ed
infinite originali finiture che
valorizzano luminosi fogli di
alluminio arricchendoli di colorate
fantasie e decori intagliati, ispirati ai
tradizionali kimono giapponesi
dell'VIII secolo.

altreforme presents officina,
a workshop expression of the link
between two seemingly
distant worlds: the one of the pure
technology and the one of the most
ingenious creativity

On stage **two new products** and
endless original finishing that
enhance the bright **aluminium** sheets,
enriching them with coloured
patterns and engraved decorations
inspired by traditional eighth century
Japanese kimono.

VERSUS
jackies SUPER

Harlequin Collection/Collezione Arlecchino by MOSCHINO
Fuorisalone 2012

MOSCHINO ♥ **altreforme**

R.S.V.P.
altreforme
+39 0341 6381
info@altreforme.com
www.altreforme.com

R.S.V.P.
MOSCHINO
+39 02 6787731
press.ita@moschino.com
www.moschino.com

Boutique Moschino via Sant'Andrea 12, Milano
Cocktail Party - DJ set 17 April 18.30 - 21.30

altreforme Theater - Harlequin Collection by Moschino
Teatro altreforme - Collezione Arlecchino by Moschino
Salone Internazionale del Mobile 2012

MOSCHINO
♥
altreforme

17 - 22 April 9.30 - 18.30
Hall 10 stand D15 Fiera Rho Milano

R.S.V.P. altreforme +39 0341 6381 info@altreforme.com www.altreforme.com

altreforme
presents

Dream Collection
Design Garilab by Piter Perbellini

Salone Internazionale del Mobile 2013

9 - 14 Aprile 2013 h 9.30-18.30
Hall 10 stand D27 Fiera Rho Milano

www.altreforme.com
info@altreforme.com tel. +39 0341 6381

SALONE 2014

altreforme
PRESENTS:

**A MOVEABLE FEAST,
PARIS IN THE TWENTIES**
design Elena Cutolo

"If you are lucky enough
to have lived in Paris as a young man,
then wherever you go for the rest of
your life, it stays with you,
because Paris is a moveable feast."
Ernest Hemingway

Salone Internazionale del Mobile 2014
HALL 10 STAND D27
April 8th-13th
from 9.30 am to 6.30 pm

www.altreforme.com
info@altreforme.com
tel. +39 0341 6381

INVITATIONS

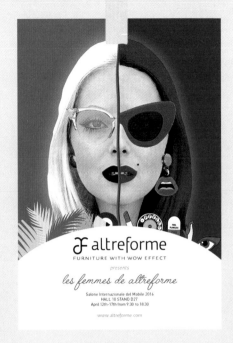

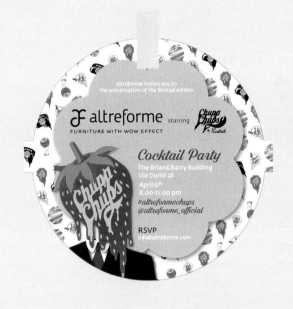

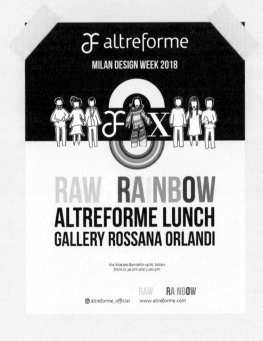

lomus

MPORARY ARCHITECTURE INTERIORS DESIGN ART

933 02/10

€ 8.50 ITALY ONLY

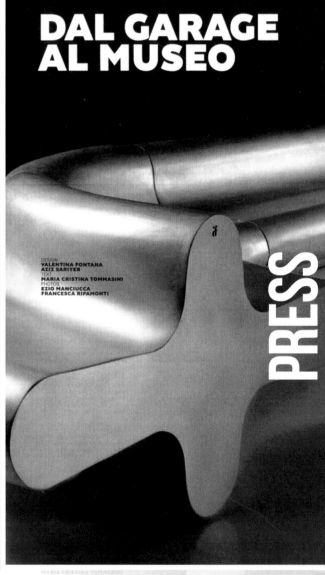

DAL GARAGE
AL MUSEO

DESIGN
VALENTINA FONTANA
AZIZ SARIYER
TEXT
MARIA CRISTINA TOMMASINI
PHOTOS
EZIO MANCIUCCA
FRANCESCA RIPAMONTI

PRESS

DALLE CARROZZERIE PER AUTOMOBILI AI PEZZI IN EDIZIONE LIMITATA DESTINATI AL COLLEZIONISMO D'ARTE: IL PROGETTO ALTREFORME SUGGERISCE UNA POSSIBILE EVOLUZIONE DEL TERZISMO INDUSTRIALE

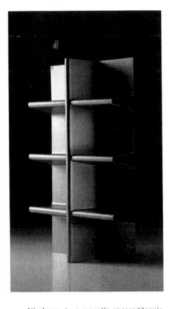

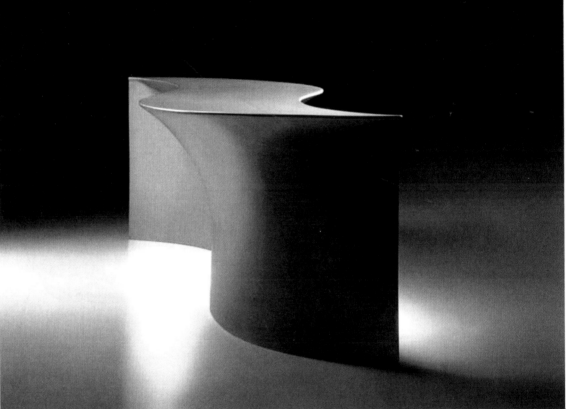

Altreforme è un progetto imprenditoriale creato da Valentina Fontana, Vice President di Fontana Group e primo ingresso della terza generazione nell'azienda famigliare fondata nel 1956. Fontana Group è una realtà industriale dedicata all'engineering, alla costruzione di stampi e alla produzione di carrozzerie di automobili (per Audi, BMW, Ferrari, Renault, VW, ecc.). L'esperienza convogliata verso un percorso diverso ma sempre basato su tecnologia e competenza nella lavorazione dell'alluminio ha portato alla nascita di una collezione che, a partire da leggerissimi fogli di alluminio sagomati, si concretizza in sculture monolitiche di grandi dimensioni, esposte in un 'garage' ricavato all'interno dello stabilimento di Fontana Group a Calolziocorte (Lecco).

Il brand altreforme ha debuttato a Design Miami 2008 e ha avuto la sua presentazione ufficiale a Milano durante lo scorso Fuori Salone con l'evento "All Begins Flat", curato da Paul Cocksedge, una sorta di trasposizione poetica del passaggio dell'alluminio da lamiera a corpo tridimensionale.

Insieme allo specchio Monza, disegnato da Valentina Fontana, la collezione comprende la consolle Mariù, la seduta componibile Liquirizia e la libreria Cioccolata, tutte ideate dal designer turco Aziz Sariyer. Le opere sono realizzate esclusivamente con lastre di alluminio molto sottili (a partire da 0,9 mm di spessore), ottenute dalle migliori leghe in uso nel settore dell'auto. I processi produttivi sono gli stessi che danno forma alle carrozzerie delle automobili. Idee e stili attraversano complesse analisi di fattibilità, studi di deformazione plastica e progettazioni virtuali, per essere poi realizzati con tecnologie e macchinari di produzione in grado di misurare scostamenti geometrici fino a 2/10 di millimetro. *Senza rinunciare alle usuali realizzazioni 'sartoriali'*, altreforme sta lavorando a un progetto *recycle* che vedrà impegnati alcuni designer nel riutilizzo degli scarti di produzione. **MCT**

Photo Francesco Rigamonti

LA COLLEZIONE COMPRENDE LA SEDUTA COMPONIBILE LIQUIRIZIA (PAGINA DI APERTURA), LA LIBRERIA CIOCCOLATA (PAGINA ACCANTO), LA CONSOLLE MARIÙ (IN ALTO), TUTTE IDEATE DA AZIZ SARIYER, MENTRE LO SPECCHIO MONZA (A DESTRA) È DI VALENTINA FONTANA. ALTREFORME NASCE DALL'ESPERIENZA FONTANA NELLA LAVORAZIONE DELL'ALLUMINIO (A SINISTRA).

THE COLLECTION INCLUDES THE LIQUIRIZIA MODULAR SEAT (OPENING PAGE), THE CIOCCOLATA BOOKCASE (OPPOSITE PAGE), AND THE MARIÙ CONSOLE TABLE (TOP), ALL DESIGNED BY AZIZ SARIYER, WHILE THE MONZA MIRROR (RIGHT), IS BY VALENTINA FONTANA. ALTREFORME IS THE OUTCOME OF FONTANA'S EXPERIENCE IN ALUMINIUM PROCESSING (LEFT).

FROM CAR BODIES IN THE GARAGE TO LIMITED-EDITION ARTWORKS IN THE MUSEUM: THE ALTREFORME COLLECTION SUGGESTS A POSSIBLE EVOLUTION OF OUTSOURCED INDUSTRIES

Altreforme is an entrepreneurial project created by Valentina Fontana, Vice President of Fontana Group and the first of the third generation to join the family business, founded in 1956. Fontana Group is an industrial corporation dedicated to the engineering, mould-making and production of car bodies (for Audi, BMW, Ferrari, Renault, VW, etc.). Its experience, diverted into a different course of technology and skilled aluminium processing, has led to the birth of a collection of objects. Starting from shaped featherweight aluminium sheets, the collection comprises monolithic sculptures, exhibited in a "garage" created within the Fontana Group's factory at Calolziocorte (Lecco). The altreforme brand made its debut at Design Miami 2008 and was officially presented in Milan at last year's Fuori Salone during the Furniture Fair, with the "All Begins Flat" show curated by Paul Cocksedge. The event displayed a sort of poetic transposition of aluminium's passage from sheet metal to three-dimensional body.

Along with the Monza mirror, designed by Valentina Fontana, the collection also includes the Mariù console table, the Liquirizia modular seat, and the Cioccolata bookcase, all created by Turkish designer Aziz Sariyer.

The works are made exclusively with very slender sheets of aluminium (from 0.9 millimetres thick), obtained from the best alloys in use in the auto sector. The production processes employed are the same as those that give shape to car bodies. Ideas and styles are put through complex feasibility and plastic deformation studies and virtual designs, subsequently realised with technologies and machinery capable of measuring geometric movements up to two tenths of a millimetre. Continuing with their usual custom-made designs, altreforme are also working on a "recycle" project that will involve a number of designers in the reuse of production scrap. **MCT**

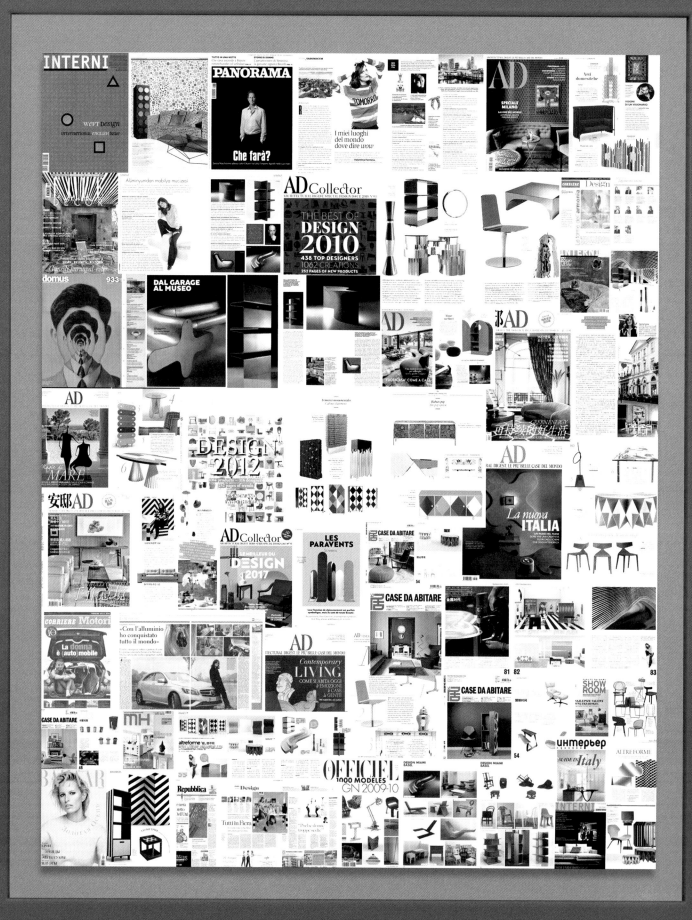

PRESS

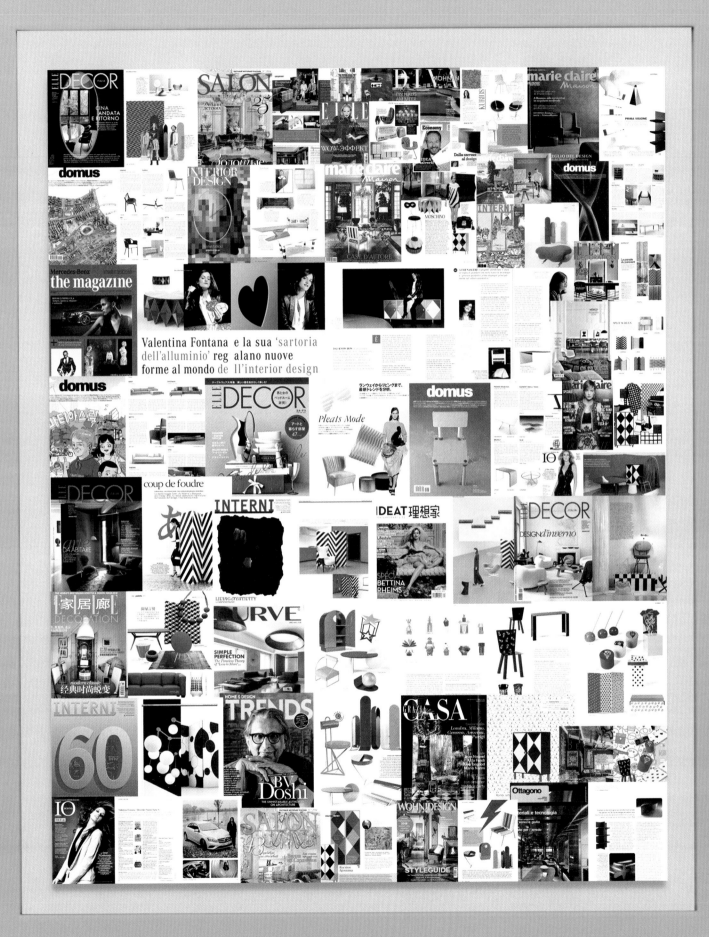

Ogni volta che qualcuno mi chiedeva "Ma chi te lo fa fare?" io me lo domandavo veramente e cercavo ogni volta una risposta, ci pensavo davvero, forse per capire anche io le ragioni di una scelta apparentemente così folle.

La verità è che non lo so ancora.

"La passione per il design", rispondevo solitamente per tagliare corto, ma sapevo che questa risposta era solo parziale.

In effetti le sfide non sono state semplici, e incominciare a sviluppare un'idea proprio negli anni della crisi non è stato certo come prendere una rincorsa.

Ma altreforme non aveva la smania di imporsi, voleva semplicemente esistere ed essere capita da chi poteva capire, come un libro difficile da comprendere, un quadro non immediato da interpretare, come tutto quello che è per pochi eletti pensatori.

Per questo oggi, raggiunti traguardi prima impensabili, è l'occasione migliore per ringraziare tutti coloro che ci hanno sostenuti e scelti, andando quindi controcorrente, senza il bisogno di seguire una confortante consuetudine approvata dai più.

La mia famiglia in primis, per aver creduto in me da sempre, anche quando in questi casi era più semplice dire "Lascia perdere". I miei genitori, Walter e Mery, mi hanno insegnato il valore della dedizione, della fatica e del sacrificio, mi hanno spronata a volare alto e a non arrendermi mai. Questo è quanto di più importante io abbia ereditato, grazie mamma e papà, ve ne sono grata.

Stefano, mio fratello, presenza costante ed incondizionata, anche da distanze e fusi orari inconciliabili, ti voglio tanto bene Ste, grazie per avermi sempre incoraggiata e sostenuta.

Ignazio, mio marito, guida e punto di riferimento di questa mia nuova famiglia e da sempre il mio più grande fan; i tuoi consigli e il tuo supporto morale mi hanno permesso di vincere ogni paura, grazie per essere sempre con me, al mio fianco.

Deira Ludovica, il più bel regalo che la vita potesse farmi, mi hai dato tanta forza fin da quando eri un minuscolo esserino nella mia pancia, mi hai insegnato l'immenso valore del tempo e che le risorse di una donna non hanno mai fine, grazie Cuore mio.

Marco, perché si è ritrovato in azienda una nipote dalle idee bizzarre e l'ha lasciata fare nella speranza di trovare nel design tolleranze di millimetri e non più di decimi. Ce la faremo Marco! ;)

I miei affetti ed amici più cari che mi hanno sempre consigliata e sostenuta anche quando non ne potevano più di tutte le mie indagini: il logo è meglio così o così? Ma altreforme gli stranieri come lo pronunceranno? Cosa ne pensate di questo designer? Grazie per aver sempre fatto il tifo per noi!

Tutti i professionisti, architetti e designer, che hanno collaborato con noi, in particolare quelli che lo hanno fatto da subito, quando era più difficile darci fiducia.

Grazie a tutti i nostri clienti da ogni angolo del mondo, persone e aziende che ci hanno scelto, amato e riconosciuto da lontano, vorrei abbracciarvi uno ad uno.

Un grazie immenso ai giornalisti che hanno sempre pubblicato la nostra storia, i nostri prodotti, pur senza avere chissà quali piani di investimento in pubblicità: grazie per aver creduto in questo progetto!

Un sentito ringraziamento anche a chi ha contribuito con il proprio tempo alla realizzazione di questo libro:

Cristina Morozzi, giornalista e critica appassionata e autentica, per averci ispirato con il suo sguardo verso orizzonti sempre nuovi.

Rossana Orlandi, punto di riferimento del design internazionale, che ci ha scelti per celebrare questi nostri primi dieci anni negli ambiti spazi della sua celebre Galleria.

Sofia Bordone, amica sincera e solida su cui posso sempre contare e con cui ho condiviso momenti indimenticabili di confronto e reciproco arricchimento.

Grazie anche a tutte le altre preziose donne che hanno lavorato a questo progetto editoriale: Barbara Barattolo, Giulia Scalese, Caterina Lunghi, Marilee Bisoni, Valentina Ottobri, Chiara Quadri, Michela Natella, Ginevra Daniele, Nasia Mylona.

E infine, last but not least, grazie alla mia squadra. Ragazzi e ragazze di altreforme e di Fontana Group, senza di voi tutto questo non ci sarebbe stato, lo sapete. Un grazie particolare a chi ogni giorno mi risolve col sorriso l'irrisolvibile:

Mara, assistente tutto fare e instancabile supporto H24 che, come una bella canzone capitata per caso alla radio, riesce sempre a distendere le mie giornate più pesanti. Grazie di tutto Mara!

Davide, il nostro MacGyver, genialità, intuizione e soluzioni per ogni problema, semplicemente ineguagliabile.

Ilaria, Alessandro, siete con noi da poco ma vi abbiamo già contagiati con l'euforia di chi crede in "altre forme".

E poi tu, caro Andreino, ti lascio per ultimo così potremo scherzare anche di questo: "te me laset semper per ultem!", con te il dialetto dovrebbe diventare la lingua ufficiale del design. Sarai il pensionato più attivo del pianeta, e non pensare di liberarti così facilmente di noi!

Grazie anche a chi non ci hai mai creduto e ce l'ha messa tutta per fermarci, perché a volte la stima di chi ti ama non basta, serve anche la voglia di vincere una battaglia ;-)

Vorrei continuare questo momento per sempre, perché è un piacere per me ricordare ed essere riconoscente con chi ti ha dato la "pacca sulla spalla" di cui avevi bisogno, ma mi fermo qui e chiedo scusa a chi non ho citato, siete sempre con me, spero vi basti.

Ora devo spegnere il telefono, l'aereo Roma-Milano sta per atterrare. Sono riuscita a sfruttare questi cinquanta minuti per scrivere sulle mie Note questo testo tutto d'un fiato; sarà che di fianco a me, per caso, è seduto un famoso psicologo italiano, ma sono anche riuscita a non pensare ogni cinque minuti che quelli fossero gli ultimi della mia vita; ebbene si, la paura dell'aereo ce l'ha anche chi vuole continuare a volare alto!

Grazie a tutti, keep going in the wow world of aluminium madness ❤

Valentina

Each time someone asked me, "Who made you do this?", I actually asked myself the same question and every time tried to come up with an answer. I really mulled it over so I too could understand the reasoning behind such an apparently illogical choice.

The truth is I still don't know it.

I usually responded with, "My passion for design", to cut it short, but I knew this was not the whole answer.

In reality, the challenges faced were never easy, and to start developing my idea right in the midst of a financial downturn meant I didn't get off to a running start.

altreforme never aspired to impose itself, it simply just wanted to exist and be understood by those who could understand it; like a book hard to comprehend, a painting not readily interpreted, like all those things meant for a select few thinkers.

For the above reasons, now that we have reached previously unimaginable goals, today is the best day to thank all who have chosen and supported us, going against the flow, heedless of the need to pursue those comforting conventions endorsed by most.

First comes my family who believed in me from the start, even when it would have been easier to say, "Forget it." My parents, Walter and Mery, taught me the value of dedication, fatigue and sacrifice. They always encouraged me to shoot for the stars and never give up. This is the most important thing I inherited from them. Thank you Mamma and Papà, I am eternally grateful.

My brother, Stefano, has been a constant, unreserved presence, even when we were separated by irreconcilable distances and time zones. I love you Ste, thanks for always having supported and encouraged me.

Ignazio, my husband, has always been my guide and point of reference of my new family and my biggest fan right from the start. Your advice and moral support have enabled me overcome my fears. Thank you for always being at my side.

Deira Ludovica, the best present life could ever have given me. You gave me such strength from the day you were just a tiny human being in my belly. You taught me the value of time and showed me that women's resources are endless. Thank you dear Heart.

Marco because you ended up in the company with a niece that had bizarre ideas and you left things up to her in the hopes of discovering design tolerance limits in millimetres instead of tenths of millimetres. We'll make it happen, Marco! ;)

My nearest and dearest friends who have always advised and supported me even when they were fed up with all my enquiries. Does the logo look better this way or that way? How do you suppose foreigners pronounce altreforme? What do you think of this designer? Thank for always cheering me on.

All of the professionals, architects and designers that have collaborated with us, especially those who did so from the start when it was more difficult to have confidence in us.

Thanks are due all those customers, companies and individuals alike, from the four corners of the earth who chose us. They loved and acknowledged us from afar. A big hug to each and every one.

A tremendous thanks goes to the journalists who have always told our story and our products without worrying about free publicity. Thank you for having believed in this project!

A heartfelt thanks goes to all those who contributed to this book with their time:

Cristina Morozzi, an authentic, impassioned journalist and critic, for having inspired us to look as she does, towards ever new horizons.

Rossana Orlandi, a point of reference for international design who chose us to celebrate our tenth anniversary in the coveted premises of her well-known Galleria.

Sofia Bordone, sincere and reliable friend I can always count on, with whom I have shared unforgettable and mutually enriching exchanges of ideas.

Many thanks to all the other invaluable women who collaborated on this editorial project: Barbara Barattolo, Giulia Scalese, Caterina Lunghi, Marilee Bisoni, Valentina Ottobri, Chiara Quadri, Michela Natella, Ginevra Daniele, Nasia Mylona.

Last but not least, thanks are in order to the men and women on my altreforme *and* Fontana Group *teams - you know that without you, none of this would have been possible. A special thanks goes to those people who have helped me solve the unsolvable with a smile:*

Mara, my all-around assistant and tireless 24/7 support. She helps me unwind on tough days - her presence cheers me up just like unexpectedly hearing a catchy tune on the radio. Thank you Mara for everything!

Davide is our MacGyver, who with his brilliance and intuition, is able to solve all problems. Simply put, incomparable.

Ilaria and Alessandro, you have been here just a short while, but the excitement of "altre forme" believers has already rubbed off on you.

And then you dear Andreino, whom I have left for last, so we can kid each other about "te me laset semper per ultem" (you always leave me till last). With you, dialect should become the official language of design. You'll be the busiest retiree on earth. Don't think you can get rid of us so easily!

Thank you to those people who never believed in us and who did everything in their power to stop us. At times it's not enough to have the respect of those who love us. Sometimes you want to win the battle ;-)

I would love for this moment to go on forever, because it's a pleasure for me to remember and be thankful to those who gave me "a pat on the back" when I needed it, but I'm going to stop here. Excuse me if I have omitted any names, but know you are always with me. I hope that's enough. I have to switch my phone off now, the Rome-Milan flight is about to land. I was able to put to good use these last fifty minutes and write my acknowledgements all in one go. Maybe the fact that a well-known Italian psychologist was seated next to me helped, but I managed not to think every five minutes that those were my last ones on this earth. Even those who want to continue flying can be afraid!

Thank you everybody, keep going in the wow world of aluminium madness ❤

Valentina